U0018707

隨心所欲，天天激發想像力！

365 Days of Creativity

每天只畫
一點點

365個
創意驚喜，成為你的解壓良方

LORNA SCOBIE

洛娜·史可碧——圖文　梁若瑜——譯

【推薦】

每天畫一點點，
就是無憂無慮的驚喜

想起畫畫的初衷，
其實就是畫得開心！

「我不知道該畫什麼？」
「該如何動筆？」
「畫錯畫醜怎麼辦？」

這些是學員常常問我的話，我想也是初學畫畫的人會擔心的，所以卻步不敢開始。最困難的，往往是在紙上畫下第一筆。大田出版的新書《每天只畫一點點：365個創意驚喜，成為你的解壓良方》，真的是剛開始畫畫的人都非常值得擁有的一本書。365天的陪伴，每天給你一點小提示，讓你發揮小小創意填滿它，當你跟著裡面的小提示每天花十分鐘動筆後，會發現畫畫就是這麼簡單。不需要擔心畫錯或是沒靈感，只需要開心地、毫無壓力地，且自由地去畫畫。允許自己犯個錯吧，亂畫幾筆，不需要在意別人的眼光，只需要像孩子般天馬行空地揮灑畫筆，有時候會發現小失誤也能變成生活中的啟發。

這本書利用一些引導，讓你先放鬆去動筆塗鴉，熱身習慣畫畫的感覺後，再慢慢延伸畫一些日常周遭的景色。每天大約花十分鐘跟著提示做個小練習，讓畫畫變成不再是那麼遙不可及的難事，這本書會讓你想起畫畫的初衷，其實就是畫得開心呀！

而對於畫了一陣子的老手，偶爾會有種靈感枯竭的窘境，像我就是，偶爾會不知道該畫些什麼好。當我翻閱著裡面的每一頁提示，一頁頁跟著提示去畫時，腦中忽然出現了好多畫畫的靈感。有時候不是沒有靈感，而是把事情想難了而困住自己，當你放開想像力，沒有限制地動筆，便會發現創意就在日常生活周遭。

所以請深呼吸，大膽一點，現在就跟著書上的提示畫下你的第一筆吧！

———專職旅繪速寫教學／《旅繪是生活》作者

Sammi 王嘉玲

每天畫一點，
就像補充創意維他命！

這本書裡的創意提案，充滿趣味和想像力，而且非常容易執行。每天跟著畫一點點，就像補充創意維他命。我從這些練習中找到許多好玩的點子和靈感，讓我想要立刻拿起筆來畫畫！

—— 「插畫生活」版主、插畫家兼講師 **李星瑤**

有空就畫，
讓畫畫變成日常吧！

把畫畫變成日常，日常中保持著隨手幾筆，不知道要畫些什麼，跟著書本動動手，或許也可以激發一點靈感，當然，有時間就畫多一點，沒時間就少畫一點點，日積月累，一點點就會變成很大一點，開始畫吧！

—— 零基礎水彩系列作家 **王建傑**

實踐你的想像，
看見自己的進步！

畫畫是沒有標準答案的，所以勇敢地畫下去吧！如果不動手，永遠都只是想像而已，利用這本書的365個活動，每天畫一點點，會發現漸漸地在進步！

—— 專業繪畫講師 **凜小花**

替初學者打開繪畫的大門、
替老手注入創意靈感的泉源。

繪畫本是無拘無束的，但我們往往被後天的刻板觀念影響，以至於怯於動筆。這本書中所提供的365種創意思考，是引導初學者走進繪畫殿堂的入門磚，對於習畫已久想尋求突破的朋友，更是一本能夠幫助你打破思維找回繪畫樂趣的好書。

—— 城市速寫畫家 **鄭開翔**

每次下筆都能找到新的可能。

這是一本相當有趣的書。如同書名《每天只畫一點點》，乍看遙不可及的目標，只要願意提筆，就從一筆畫開始，試著開啟自己的好奇心，練習觀察，每一次下筆都能找到新的可能，然後讓它自由地延伸，最重要的是持續並享受過程。

—— 速寫插畫家 **橘枳（林佩儀）**

歡迎來到 365天 的創意！

也許你想要變得更有創意，但不太知道該怎麼著手，或不太知道能如何表達你自己。也許你在創作上有點卡關，只不過需要一點靈感來推你的想像力一把。這本書的目標是在一整年當中，每天鼓勵並激發出一點創意，方式是每天給你一些創作小挑戰，和教你如何在每天的日常生活中找到發揮創意的靈感。雖然我們會使用一些傳統技巧和畫具來探索，但書中的種種活動只是設計來幫助你體認到，紙和筆只不過是學習創意表達自我的其中一種方法而已。這本書最優先且最重要的目的是希望你玩得開心，並創造遊戲玩樂的機會。

在開始之前，最重要並需要留意的一件事——而且整個過程中也請持續時時提醒你自己——就是進行書中這些活動時，並沒有所謂對或錯的方式。你選擇來表達創意的方法是獨一無二的，所以假如你想要調整這些活動——那就隨意調整吧！你所想使用的畫具，可能會和書中建議的畫具不同，或者你可能會想要以一種全然不同的手法開攻。這本書是你的書，所以你高興怎麼使用就怎麼使用，讓它充滿你的個人特色吧！

請依你自己的步調在這本書中優游。你可能一天完成一個活動，或一、兩個星期完成一個活動，或甚至只在你稍微有點空檔時蜻蜓點水一下。這些活動的完成，並不需要依照特定順序，只要在你瀏覽時，挑一個感覺特別有吸引力的就行了。這個空白頁面讓人很手癢，你在這裡能夠創作出什麼呢？可以是任何東西，也許小小的——就只有簡單幾筆而已——或某種比較需要時間和用心投入的作品。創作這回事，是要讓自己感覺自由

自在且無拘無束，所以與其太過注重技術性的技巧，或硬逼自己要生出一個成品，不如把這本書當成一個空間，讓你的想像力天馬行空隨意奔馳。請容許自己犯錯，並透過嘗試和失誤來探索新天地。不見得每個活動都會讓你覺得同樣有趣，但某些活動可能會激起一些點子——只要是你喜歡的點子，就盡情繼續發揮下去吧！

在這本書的一開始，有個空白處供你為接下來的一年設定一些目標。目標之一可以是每天完成一個活動，或在你的藝術創作中使用更多種顏色。請每隔一段時間就回來檢視一下這些目標，只要完成了，就把已完成的項目劃掉。到了書的結尾，你將有機會回顧這些目標，或許還能想出一些你想為自己設定的更有創意的挑戰。

我們的創意表達方式和我們的感受，兩者往往密不可分，而很多藝術家都運用自己的情緒作為創作上的驅力和靈感來源。這本書中的活動大略分為四大類，各和一種心情有所關聯，也被賦予了一種特定顏色，以便讓你——在你想要的時候——能選擇一個最符合當下心情的活動。請依據你當下想要感覺受激勵、平靜、有活力，或想沉思，隨意挑選一個活動。

感覺受激勵 這些活動是專門設計來鼓勵你在思考的時候跳脫框架。它們可以充當跳往其他構想的跳板，這樣你即使放下了這本書以後，仍能在你的創意旅程上繼續前進，並進一步開發你想出的點子。

感覺平靜 如果你想從事一個放鬆身心的創意活動，以便放空和休息一下，可以試試這一類的活動，這些活動都是專門設計來幫助你獲得平靜感。也許可以找個寧靜的地方，放點音樂，然後在你創意的思緒中渾然忘我。

感覺有活力 這些想鼓勵你感覺有活力的活動，是一些很動感的活動，適合在你覺得非常有創意的時候進行。它們可能涉及拼貼、下筆，或許還有去新的地方作畫。你可能會需要稍微多一點時間來完成這些活動。

感覺想沉思 假如你想從事一個鼓勵你更深入思考某個點子的活動，可以選擇一個專門設計來幫助你沉思的活動。

你的創作可以是私人而不公開的，但是如果你想要分享，那就自信滿滿地分享吧！請用#每天只畫一點點#365DaysofCreativity這兩個標籤和網路社群來分享你的創作。

已完成的活動

分類 ■ 感覺受激勵　　■ 感覺平靜　　■ 感覺有活力　　■ 感覺想沉思

1	2	3	4	5	6	7	8	9	10
11	12	13	14	15	16	17	18	19	20
21	22	23	24	25	26	27	28	29	30
31	32	33	34	35	36	37	38	39	40
41	42	43	44	45	46	47	48	49	50
51	52	53	54	55	56	57	58	59	60
61	62	63	64	65	66	67	68	69	70
71	72	73	74	75	76	77	78	79	80
81	82	83	84	85	86	87	88	89	90
91	92	93	94	95	96	97	98	99	100
101	102	103	104	105	106	107	108	109	110
111	112	113	114	115	116	117	118	119	120
121	122	123	124	125	126	127	128	129	130
131	132	133	134	135	136	137	138	139	140
141	142	143	144	145	146	147	148	149	150
151	152	153	154	155	156	157	158	159	160
161	162	163	164	165	166	167	168	169	170
171	172	173	174	175	176	177	178	179	180

181	182	183	184	185	186	187	188	189	190
191	192	193	194	195	196	197	198	199	200
201	202	203	204	205	206	207	208	209	210
211	212	213	214	215	216	217	218	219	220
221	222	223	224	225	226	227	228	229	230
231	232	233	234	235	236	237	238	239	240
241	242	243	244	245	246	247	248	249	250
251	252	253	254	255	256	257	258	259	260
261	262	263	264	265	266	267	268	269	270
271	272	273	274	275	276	277	278	279	280
281	282	283	284	285	286	287	288	289	290
291	292	293	294	295	296	297	298	299	300
301	302	303	304	305	306	307	308	309	310
311	312	313	314	315	316	317	318	319	320
321	322	323	324	325	326	327	328	329	330
331	332	333	334	335	336	337	338	339	340
341	342	343	344	345	346	347	348	349	350
351	352	353	354	355	356	357	358	359	360
361	362	363	364	365					

畫具

你可以使用任何你喜歡的畫具來完成這本書——重點在於找看看什麼東西最適合你。不妨探索一下你之前不曾使用過的畫具，或把這些小練習當成機會，來好好享受你本來就已經很喜歡的工具。請記住，這本書的重點，在於你完成活動時能夠樂在其中，而不見得在於最終的結果。

你的畫具並不需要很昂貴。我在這裡介紹了一些我偏好的畫具，但絕對不是非這些東西不可。你可以逛逛美術用品店，選項非常豐富多元，關於哪種畫筆、鉛筆和顏料最適合你的需求，店員也能提供絕佳的建議。文具店也有非常多形形色色的畫筆和鉛筆，也可以上網瀏覽大家推薦使用的畫具。你還可以和朋友交換心得，並和社群媒體的創作同好互相討論想法。

假如你怕所使用的畫材會暈滲頁面（譬如某些墨水筆或顏料就有可能暈滲），可以在你開始進行某個活動前，先在頁面上塗一層透明打底劑。這會在紙張和畫材之間形成一層隔層，能預防暈滲——只要在開始前多預留一些時間讓打底劑變乾就行了。

鉛筆

進行創意發想時，鉛筆是個很好的起始點。鉛筆有各種軟硬度，一般是從質地軟而色澤深黑的9B，依序漸進到質地硬而色澤淺淡銳利的9H。不妨在手邊多準備幾種鉛筆，這樣你就能實驗各種鉛筆的不同效果。可以試試看用3B畫陰影，用H或2H畫俐落的線條。

自動鉛筆也是一種很值得入手的工具。它仍有鉛筆的筆芯，但握起來比較像原子筆，因為它的筆桿通常是金屬或塑膠材質，手指處也常常有橡膠握柄。我相當喜歡用施德樓Staedtler Mars Micro 0.5和飛龍Pentel P205 0.5。自動鉛筆不需要削，但會需要另購補充的筆芯。購買自動鉛筆的筆芯時，請務必選購正確的筆芯粗細規格（筆身上有標示）。

如果你想使用鉛筆，你將也會需要一個好的橡皮擦和削鉛筆器。

代針筆

筆袋裡有個幾枝黑色代針筆真的很實用。這種筆的用途很廣，從隨手寫下一點筆記和想法，到速寫和替作品增添局部細節，都很方便。可供挑選的品牌和筆尖粗細十分多元，因此我建議你用美術用品店內的試寫紙先試寫一番，看看你比較喜歡哪一種。我最喜歡的代針筆有三菱Uni Pin Fine Line、櫻花Sakura Pigma Micron和Derwent Graphik Line Maker，但還有非常多其他選擇。

自來水毛筆

這種筆的顏色很精采，可以作為很棒的繪畫工具。我很喜歡使用蜻蜓Tombow雙頭彩色毛筆，很適合替背景上色，或畫出大膽的造型和筆觸。

彩色鉛筆

彩色鉛筆是一種快速、簡單且相對比較不會弄髒手的畫具。我最喜歡的彩色鉛筆組是施德樓Staedtler Ergosoft pencils，它的筆芯質地堅硬，能畫出濃厚而鮮豔的顏色。還有卡達Caran d'Ache Supracolor pencils，它的筆芯質地較軟，色彩種類超級多。在美術用品店，你也能購買單枝的彩色鉛筆，所以你可以挑選最為合適的顏色和類型。我真的很喜歡輝柏Faber-Castell Polychromos筆組所提供的顏色。有些彩色鉛筆是水溶性的，所以你可以用水彩筆加水調和，調出不同的顏色。

水彩

水彩組的尺寸各有不同。一組裡面顏色多一點很方便，但顏色較少的水彩組也很棒，你可以透過調色調出彩虹般的多彩多姿顏色。朗尼Daler Rowney 和溫莎牛頓Winsor & Newton都有推出色彩鮮豔動人的產品。假如某種特定顏色用完了，你甚至可以買單獨的顏料補充，這麼一來，你的這組水彩可以用一輩子呢！

水彩筆也是形形色色，建議手邊可以準備好幾種不同尺寸和筆尖類型的水彩筆。筆尖有尖的、圓的甚至平頭的，各自畫出來的效果都不同。請用不同類型的筆尖實驗看看吧。你也需要一個裝水的容器，可以是馬克杯，也可以是空的優格罐，都可以，還需要一些紙巾吸掉你筆尖多餘的水分。用筆尖挑起水彩顏料前，請務必先確認筆尖已沾濕，更換顏色前也要記得先把筆尖放入水裡清洗，好讓各種顏色保持整潔。你也可以試試看自來水彩畫筆。這種筆可以在筆桿內注入清水，是畫水彩的時候，取代小水罐和水彩筆很不錯的另一種方案。

水彩組的蓋子內側，通常附有調色的凹槽：也就是調色盤。就算調色盤上的顏料乾掉了，仍然可以留待下次使用，只要用筆尖沾一點水去取用顏料就行了。如果你希望有更多空間調色，也可以另外加購調色盤。

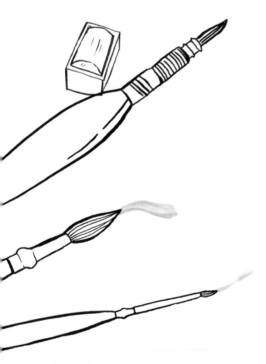

色紙

色紙是一種你可以隨身攜帶使用的東西，而且你甚至可以使用包裝紙或牛皮紙袋。這是一種很棒的備用素材，非常適合拿來鋪滿大片面積，以及做拼貼。也可以在紙面上繪畫或著色。摺紙用的色紙很好用，因為它很薄，易於手撕和剪裁，而且經常有非常多種令人興奮的顏色。

以下是一些你可能也會想入手的用品：

素描本：可以用素描本來延續你的創意之旅。非常適合拿來實驗和記錄你的各種構想，有非常多種尺寸可供選擇。

透明打底劑：是用乾淨筆刷在紙面或畫布表面預先施加的一種塗層，以避免顏料暈滲。

不透明水彩：這是一種水性顏料，很類似水彩，但更不透明，因此色澤更飽滿。不透明水彩很快乾，但假如你想多上幾層顏色，它就非常適合了。

剪刀：供拼貼和剪裁紙張時使用。

膠水：PVA膠水或口紅膠都可以用來做拼貼。可以把膠水加水稀釋，讓它不要那麼黏稠。

紙膠帶（不傷紙膠帶）：想快速把東西貼起來的時候很方便，也很容易撕起來和在上面繪畫。

描圖紙：可以利用紙膠帶，把描圖紙貼在有點容易弄髒手的圖畫上。

蠟筆

蠟筆是很好玩的一種畫具，因為蠟筆很容易在紙上滑動，你把筆桿整個貼在紙面上時，也能快速塗滿大片面積。蠟筆的顏色種類選擇非常豐富，可以單獨買，也可以整組買，你甚至還能買搭配的握桿，就不會把手弄得髒髒的喔！我很喜歡卡達Caran d'Ache Neocolor II Aquarelle pastels，它是水溶性的蠟筆。只要用水彩筆或海綿在你的蠟筆畫作上加一點水，就能得到十分有趣的效果。

炭筆：用來探索色調的絕佳畫具。有可能會弄髒手。

壓克力顏料：色彩明亮又鮮豔，很快乾，也可以加水稀釋。記得要趁筆刷上的顏料乾掉以前趕快先清洗筆刷。

完稿噴膠：用來噴在已完成的作品上，以避免髒汙。

長尾夾：你在進行某個活動時，可以用長尾夾把後面的書頁先夾住固定。

目標

請利用旁邊這一頁的空白處，為接下來的365天，替自己設立一些努力的目標吧！這些目標可以是任何需要你以創意方式思考進行的事情，甚至不見得一定要用到紙筆。可以單純只是以稍微不同的方式看待和思索這個世界。在這裡已經先列出兩個目標作為舉例說明。建議你最好別對自己太嚴苛，選擇在能力範圍內可完成的目標就好。

寫下目標時，請想一想以下這些問題：

說到發揮創意，你希望能多做一些什麼樣的事情？

在你每天的日常行程中，希望用什麼方式變得更有創意？哪些地方能安插創意巧思呢？

有沒有什麼構想是好一陣子以來你很想探索卻一直抽不出時間的？

有沒有什麼新技巧是你想學習的？

也許有某些畫具或素材讓你真的很想嘗試看看……是哪些畫具或素材呢？

完成一項目標後，就在清單中把它打勾吧。假如一年下來，你並未達成你的創意挑戰，也沒關係喔！在你的創意旅途上，並不需要匆忙追趕，也沒有任何截止期限。就依你自己的速度，自然而然自在地運作和發展吧。這些目標只是用來幫助你集中注意力，好讓你在這創意的一年中能得到最大的收穫。

創意目標

已完成

1 每個星期至少完成兩項這本書中的活動。 ☐

2 探索我之前沒嘗試過的一種新美術用品。 ☐

☐

☐

☐

☐

☐

☐

☐

☐

☐

☐

☐

☐

☐

☐

☐

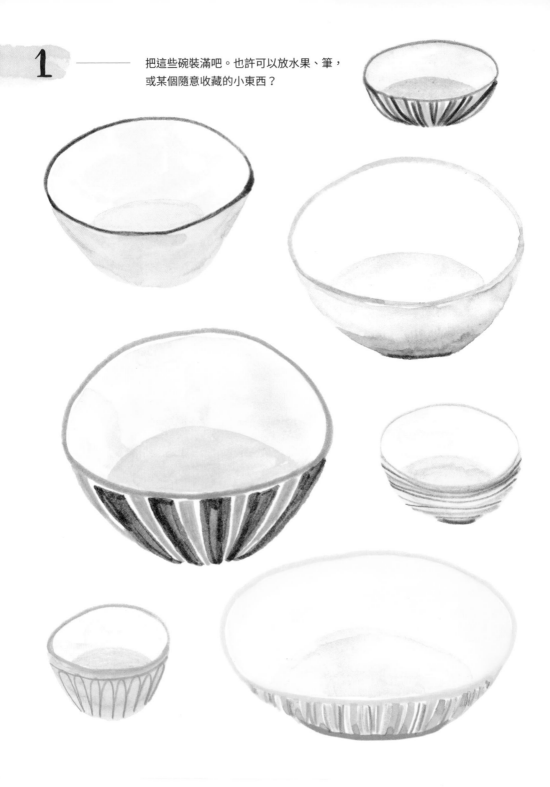

1 ——— 把這些碗裝滿吧。也許可以放水果、筆，或某個隨意收藏的小東西？

試著以多幾種不同的畫具彼此搭配使用吧。
請盡情發揮你的玩興,擁抱所有的沾汙或不小心畫壞的筆觸。

想一想:撥出時間以毫無特殊目的的方式創作,是
激發靈感的絕佳門路。請盡情享受這個過程就好。

3 ——————— 畫一下從一個門口看出去的景象吧。也許外面是一個庭園或一個房間。甚至可以是從一家咖啡館大門看出去的景象。

4 ———— 請替這些蛇加上花紋。
你可以用蠟筆上色，
然後在顏料上刮出鱗片。

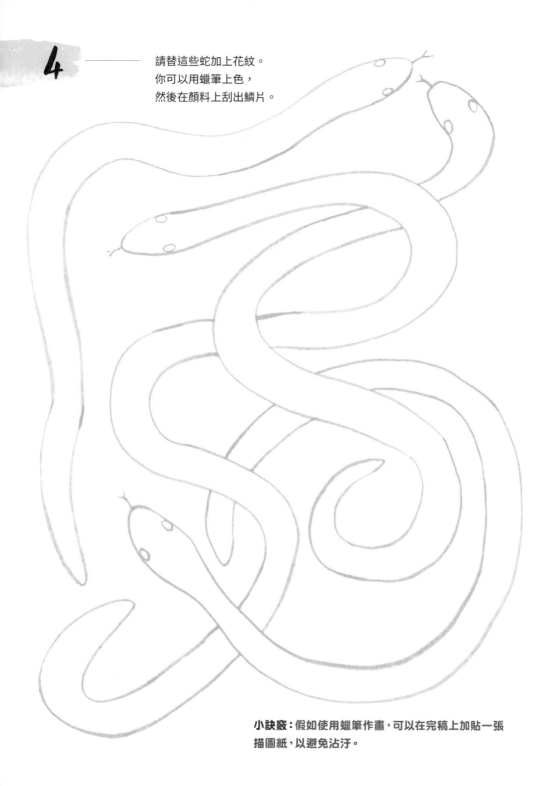

小訣竅：假如使用蠟筆作畫，可以在完稿上加貼一張
描圖紙，以避免沾汙。

5

色環可以用來看出不同顏色之間的關係，並能幫助我們在色彩上挑選搭配。
其中有三種顏色——紅色、黃色和藍色——是原色。
我們可以用這三種顏色，調配出所有其他顏色。

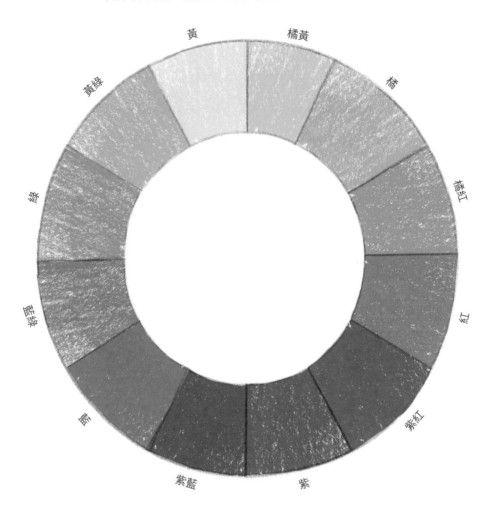

黃　橘黃

黃綠　　　　　　　　　　橘

綠　　　　　　　　　　　　橘紅

藍綠　　　　　　　　　　　紅

藍　　　　　　　　　　紫紅

紫藍　　　紫

相似色是色環中一組三個或三個以上的相
鄰顏色。組合在一起時，這些顏色可以形成
和諧的搭配。

互補色是色環中彼此位置相對的兩種顏
色，這些兩兩一對的顏色可以在你的作品
中呈現出鮮明的對比。

在下面加上顏色，畫出屬於你自己的色環吧。

可以使用任何你想使用的畫具，不過使用水彩或不透明水彩，調色上可能會比較容易一些。

小訣竅：你之後進行其他活動時，可能想要回來參考這個色環。選擇配色時，這是個很實用的參考依據。

6 ——————— 你想用哪些關鍵字來表達你接下來的這一年？請寫在這裡吧。

7 ——————— 別害怕空白。放膽去畫吧！隨便亂畫，把它弄得亂七八糟吧！

8 ——————— 你最喜歡哪個顏色？在底下創作出這個顏色的樣本吧。想一下有哪些其他顏色和這個顏色搭配在一起會很好看，然後在底下也創作出這些搭配組合的樣本。

小訣竅：所謂「樣本swatch」是指一小塊的顏色。任何畫具或素材都可以使用。

9 ——————— 把這些形狀變成某種東西吧，或也許變成某種圖案。

請用你的非慣用手（就是你平常不會用來畫畫的那隻手）在旁邊的頁面畫一個物品。先選定你想要使用的顏色，這樣開始下筆以後，你就能完全專注在繪畫上。畫得不精確也沒關係──說不定你正好發現了一種有趣的新畫風喔！

小訣竅：請對自己多一點耐心，慢慢來，好好享受畫畫的過程。

把這一團團的色塊變成動物吧。也許是兔子、貓和狗。

請把這圖案繼續畫下去。用各種不同的畫具都嘗試看看。也許是蠟筆、鉛筆和顏料。

今天用一點時間來探索蠟筆吧。找個東西來畫,並好好享受一個事實,就是蠟筆這種畫具,不像其他畫具——例如彩色鉛筆——那麼容易掌控。請擁抱失誤,並放心大膽下筆作畫。

小訣竅:蠟筆有可能會弄得髒髒的喔!拿一張描圖紙覆蓋在你已完成的作品上,就不會沾汙了。

14 ——————— 請蒐集一些你喜歡的素材和圖案樣本，然後貼在這裡。假如沒辦法剪下來，也可以改用影印的。請寫下任何和該圖案有關的註記。

有趣的設計——也可以
是很好的配色組合。

15 ——————— 看電視的同時，畫下你所看到的人物面容吧。

小訣竅：你可能只有短短幾秒鐘的時間來捕捉每個人物，因此請盡量記住他們的關鍵特徵吧。別太拘泥，只要你一有興致想畫另一個人，就馬上跳到下一張圖。

請替這面牆設計壁紙，再在相框裡畫一些圖片吧。

17 ——— 請以這個圖案繼續畫下去。假如不完美也沒關係，只要盡情享受親自發揮創意和運用色彩的感覺就好。

18 ——————— 窗戶是你作畫時，很棒的自然畫框。畫一畫你從火車車窗所可能看到的景象吧。

19 ——— 來探索看看不同畫具使用起來的感覺吧。請單純沉浸在挑選色彩和所欲使用之畫具的樂趣中，讓你的腦袋先關機吧。可以試試看蠟筆、彩色鉛筆、水彩、各式畫筆和色紙。

20 ——— 請抬頭看一看。畫一個你所看到在你上方的東西。也許是一抹光影、一棵樹，或窗外的風景。試試看，從一個你通常不會用來作畫的觀點角度作畫吧。

畫一大堆你一天下來會接觸到的小東西吧。你可以隨時走到哪裡畫到哪裡，也可以等到晚上再用回想的。

練習用剪裁成不同形狀的紙片做拼貼吧。剪下形狀以後，剩餘的部分別丟掉，可以把它們運用在拼貼「反襯」的部分，也可以使用任何你想用的其他素材。請把你在這裡實驗過的技巧，拿到活動83裝飾花瓶吧。

小訣竅：在面紙*上使用口紅膠時，請把速度放慢，免得撕破。

*　譯註：原文tissue paper泛指宣紙、棉紙或面
　　　　紙之類質薄而柔透的紙張。考量到面
　　　　紙一般最容易取得，因此以下都譯成
　　　　面紙，但讀者可發揮創意自行選用。

23 ——— 來設計幾雙襪子吧。

24 ——— 這些瓶瓶罐罐裡有什麼東西呢？食物？蝴蝶？意想不到的東西？

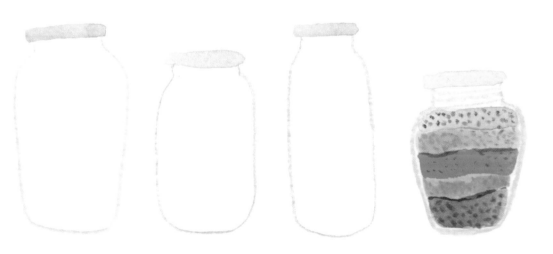

25

請只利用這幾個顏色的組合，創作出一幅水中景象。你可以使用剪裁的紙片，或任何其他你喜歡的素材。這景象也許是抽象的，也許看起來滿寫實的？

小訣竅：如果想獲得和以上組合一模一樣的顏色，你可能需要把不同顏料調色。你也可以先在紙面著色再剪裁，這樣就會是你要的顏色。

創造一片叢林吧。你可以用哪些東西來填滿它呢？請容許樹木和植物互相重疊和交錯，以加強原始野生的感覺。

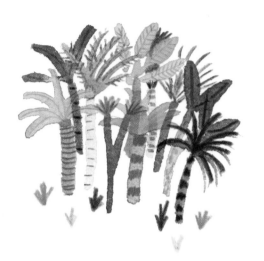

27

你的點子永遠沒有枯竭的時候，就只是某些點子比其他點子更有吸引力而已。請用以下的空間，寫下所有你想得到的美術作品創意構想。不論多小或多大，每個點子都有它的價值，而且沒有對錯之分。

說不定某個令你興致勃勃的點子會突然向前跨出一大步。等你寫完，把所有點子統統瀏覽一遍，然後圈出你現在就想進行，或想在稍後某個日期進行的那些點子。

想一想：這個活動很適合每隔一、兩個月就做一次，
因此在這本書中稍後你將會有重溫的機會。

——————— 替這些幾何形狀加上圖案吧。

把這一團團的色塊變成仙人掌和多肉植物吧。請加上一些如熱帶花朵、花盆、昆蟲和鳥之類的細節。也許這些植物是長在一座石頭庭園裡，你可以畫一畫周圍的小礫石和其他植物。

 新的景觀和環境可以激發出新的點子。在你附近的地區,可以造訪和探索多少種不同的場地呢?公園?溪流?森林?城鎮?

在這裡把它們一一寫出來或簡單畫出來。

想一想:也許可以帶著素描本到這些場地,記錄下任何讓你有感而發的東西。可以是個有趣的物品或景觀,或一組讓你覺得賞心悅目的色彩。

藍色和綠色色系的作品，能營造出非常平靜的氛圍。請只利用藍色和綠色的畫具或素材，在下面探索一下這個概念吧。請一面進行一面試著導入心平氣和的感覺。

請在以下格子中畫出相同中心的形狀。

33 ——————— 請試試看一次同時使用兩種不同的畫具，例如蠟筆和水彩顏料。玩一玩吧，看看你能創作出什麼樣的筆觸和質地。

想一想：探索這些畫具，也許能激發出新的創作手法。
只要對未來作品創作上有任何點子，統統寫下來吧。

請畫出這些跑者四周的場景,讓人看出他們是在哪裡奔跑。

35 ———— 請在這些樹的四周，畫上春天的景致。也許可以在樹上添加葉子，和在樹下或枝頭間加上棲居的動物。

36 ———— 用兩種互補色創作一個圖案吧。請回去參考你在活動5畫過的色環。

請用讓你有興致的東西創作一幅拼貼畫。可以是一些圖案、顏色樣本或甚至是不同的素材。

想一想：你為什麼會想選擇這些東西？你為什麼喜歡它們？想清楚這件事以後，等你下次再構思自己的創意構想時，或許就會開始想把這些元素和點子也考量進去。

38

畫一個正在移動的人吧。也許是某人正好路過一家咖啡店，或你家裡的某人正在做家事，譬如正在搬動清洗的衣物。他們的身體是如何傾斜俯彎？他們身體的重心在哪個位置？請在你的線條中，畫出他們身體的重心和角度吧。探索看看你如何能用較粗的線條，展現出動態和重心的感覺。下筆時大膽自信一點喔。

不論走到哪裡，都可以留意看看有沒有創作的靈感。出門吃飯或坐在咖啡店裡的時候，多看看身邊四周吧。讓你特別感興趣的形狀、物體或顏色是哪些？

把它們在這裡畫出來吧。可以是不尋常，也可以是很日常的東西，隨你高興。

小訣竅：出門在外時，也許可以隨身攜帶一本小素描本和幾枝彩色鉛筆，這樣你就能記錄下讓你有興趣的東西。假如在看到的當下沒辦法畫下那些東西，事後一有機會就盡快畫下來吧。

有時候，一想到要畫一整個人物或一整個場景，可能就讓人想打退堂鼓。這種感覺是可以克服的，只要先把注意力放在該場景或該人物一些最難畫的小元素上就好，譬如手部。先選定你想畫的內容──也許是你家裡的某人或某場景──然後可以撥出多達一個鐘頭的時間，練習畫一畫最困難的那些元素。

如果你喜歡這種小練習，之後在活動273將還有機會讓你進一步延伸在這裡做過的事。

小訣竅：請用讓你感覺最自然自在的畫具作畫。這個活動最大的目的在於探索和實驗，所以也許可以多試試幾種不同的畫具。

想一想：你從這些小練習學到了些什麼？也許你發現了一種呈現陰影的特殊手法，或一種很適合用來畫線條的好顏色。

41 ——————— 請想一位你最好的朋友或很親的家人。想一想在你心目中最能代表他們的顏色和形狀，創作一個會讓你聯想到他們的圖案。

42 ——————— 在這架子上放些東西吧。也許是些畫作、書本、植栽和美術用品。

請延續這個圖案,並加入你自己的點子。也許可以用剪裁的紙片作為基底。

來幫這些茶壺加上圖案吧。你可以用剪裁的面紙充當色塊。

小訣竅：可以把面紙放在茶壺上，描繪出茶壺的輪廓。這樣就可以沿著你描出的線條來剪裁了。

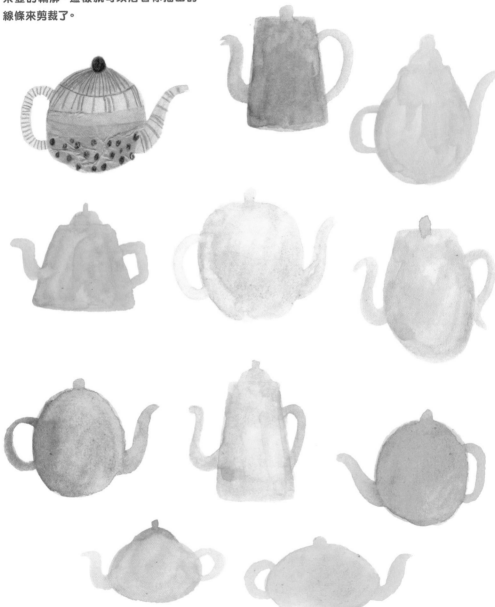

請延續這個圖案。假如你手邊有平頭筆刷,可以拿來用,也可以用任何
其他你喜歡的畫具。

假如你感覺自己很想要畫畫或想發揮創意，卻有點苦無靈感，不妨試著換個環境吧。如果你通常都是使用這本書，或你自己的素描本，地點通常也是同一個，那就換個地方思考吧。你可以出門散散步、去某個庭園兜一圈，或甚至只是換個房間也可以。用一點時間讓你的思緒在這個新地點隨意神遊一番。你腦海裡浮現出什麼樣的點子呢？也許是一件新作品的點子，或一個新圖案？利用以下的空間來探索吧。

小訣竅：做這件事時，最好不要分心，所以請選擇一個安靜的地點，或散步時別聽音樂。請讓你的思緒自由自在奔馳。

用剪裁的紙片，創作一些小小的縮圖吧。這是使用大膽色彩和圖形的絕佳時機。

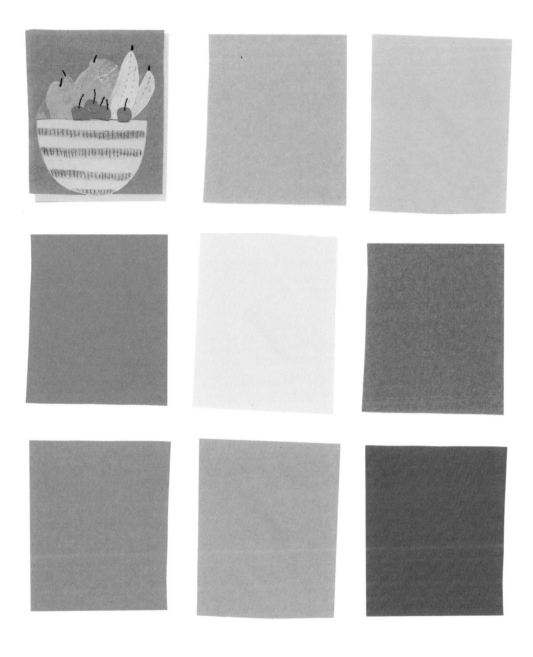

48 ——— 來畫一片海吧。你可以一開始先用水彩，然後讓顏色互相混融在一起。可以用蠟筆，然後用手指把顏色抹融在一起。不妨用強勁的筆觸，或用手撕的色紙紙片，來暗示水流的動態感。

來創作色彩繽紛的旗幟吧。

請找一找讓你技癢想畫的有趣人物。也許你出門在外的時候，剛好看到了非常搶眼的人。請仔細觀察他們，然後一有機會就把你印象中看到的畫面畫下來。他們身上是什麼樣的打扮？他們說了些什麼？

小訣竅：建議你可以當下就簡單筆記一下他們外觀上的特色，或也許是他們所說過的一句話。

那個傢伙真沒禮貌！

請以有限的配色組合來畫一個場景，藉此鼓勵你自己以創意的方式思考。請挑選六到十種顏色，並盡量避免黑色。來畫一個你能看到的東西，作畫時讓線條保持鬆散。假如你所挑選的顏色中沒有那個正確的顏色，請還是使用你手上現有的顏色，選用一個最接近的顏色就好。

小訣竅：請盡情享受這個過程，心情放輕鬆吧！你甚至可以故意選用和你眼前所看到澈底不同的顏色。別害怕畫錯。

53

用任何你喜歡的畫具畫一幅自畫像吧。找一面鏡子,把你所看到的景象
畫下來。也許可以用剪裁的紙片來創作面積較大的色塊。

54 ——————— 有時候，發揮創意可以非常簡單，譬如就只是用點時間觀察你周遭的世界就好。今天，你出門在外時，請把A到Z找完一遍。你也許會從街道路牌上，或從服飾商標上看到字母。每看到一個字母就把它記錄下來吧。

55 ——————— 來設計一個幻想的動物吧。

請把這個桌面擺滿。桌上也許有好幾盤食物、新鮮水果、一個裝著花的花瓶或好幾疊書本。不必擔心透視的角度有沒有正確，只要盡情享受發揮創意的時光就好。

57 ———————— 請握住兩枝彩色鉛筆，用這兩枝筆同時一起作畫。也許可以創造一個圖案、隨意塗鴉，或甚至只要單純觀察結果就好。

畫一下水中的紅鶴吧。

想一想：有些身體可能會互相重疊。你打算怎麼處理這個部分呢？

到有人在活動的地方走走吧，譬如公園、海邊沙灘或市區。請把你所看到在四周活動的人畫下來。

他們彼此之間有互動嗎？請盡量讓你的線條快速俐落又強勁，以便傳遞那份動感。

請把這些葉子的另一半補滿。

用一點時間，探索一下用你的各種畫具能製造出什麼樣的效果，是一件非常重要的事。請大膽嘗試你的各種工具，享受一下各種筆觸的樂趣吧。請利用以下的空間，用你的各種不同顏色和畫具下筆和描線。

63 ——————— 請用方形的彩色紙片延續以下圖案。在方塊內加上圖案或平面圖形吧。

64 ——————— 請只使用這幾個幾何圖形，畫出一個物體。

假如你對一片空白會心生恐懼，克服恐懼的一種好方法就是別想那麼多，放手去畫吧。先畫一條線。再畫一條線。然後再畫一條線。讓心情放輕鬆，看看這些線條會演變成什麼東西。

運用你的想像力,來設計早餐麥片的包裝外盒吧。你可以在背景展示一碗麥片。

67 ——————— 請畫出你的手。

68 ——————— 來設計一下這幾個盤子吧。

————————— 請用很多很多種不同的畫具和素材替這道彩虹上色。

別修改你的失誤，直接鼓勵你自己順著這些失誤走吧。請找一支筆跡不能擦掉的筆或其他畫具。來畫滿滿一整頁的人吧。就一直畫，不斷探索嘗試，要是你畫錯了，試著改改看，或改畫下一張圖吧。

小訣竅：你可以畫你家裡的人、咖啡店裡外的人，或甚至是電視上的人。

71

——————— 把這些條帶上色吧。

72

請只使用直線和轉角，創作一個圖案。

73

把你正在想的事情，一口氣統統寫下來，中間別間斷。讓你的思緒自由奔馳吧。一般來說，把我們的思緒和點子寫下來，能讓我們更容易發揮創意，也能突破創作上的瓶頸。

替這些七彩色塊加上細節，創作一片花海吧。請增添細部結構和枝莖，或許還可以加上小蟲、葉子和草。

76 ——————— 請畫一系列收藏品。可以是一系列任何你有興趣的收藏品。假如你不想
自己動手畫,可以從商品目錄或雜誌剪下圖片,做一幅拼貼畫。

77 ——————— 來一場捕獲靈感之旅吧。請翻閱瀏覽一本書，或一整排書櫃的書。利用以下的空間，以文字或塗鴉，記錄下腦海裡浮現的創意點子。

78 ——————— 利用相似色來探索一下配色吧。
請回去參考你在活動5所畫的色環。

小訣竅：所謂配色是指你可以選來一起使用的一組顏色。請用各種顏色創作一個色塊，亦即「樣本」，就像這裡的這個綠色和黃色配色一樣。

79 ———— 請為這棟公寓注入朝氣。

單刷版畫是一種製作版畫的方式，每次只能印出一件作品——因此才會叫做「單刷版畫」。你可以用蠟筆，透過以下的分解步驟說明，在旁邊的頁面自己嘗試看看。在書中稍後，你將有機會運用這種技法創作一幅靜物畫和一個圖案。

1. 先找一張空白的薄紙。用蠟筆在紙面上的一個區塊上色。

2. 把已上色的那一面朝下，覆蓋在另一張紙上或旁邊的頁面上。

小訣竅：請用堅硬而尖銳的鉛筆或自動鉛筆下筆。

3. 在已上色紙張的背面，用堅硬的鉛筆作畫。你所畫的任何內容，都將把蠟筆的顏料轉印到新的紙張上。

4. 請一面壓穩已上色的那張紙，一面掀起一角看看你的顏色有沒有對齊，和所畫的位置有沒有大致正確。

5. 試著畫一些直線和色塊吧。

6. 可以多上幾層顏色實驗看看。先用一種顏色作畫，然後把紙張轉一轉，讓新的顏色和你的圖畫對齊。

請在你面前擺放一排物品。用一筆畫,對這些物品進行「盲畫」——也就是畫的時候只能看物品,不能看頁面,而且筆也不能離開紙面。從一頭畫到另一頭吧。

小訣竅:請盡情享受觀察和作畫的過程。不必擔心畫得夠不夠精確,這個活動就只是為了好玩和讓心情沉澱喔!

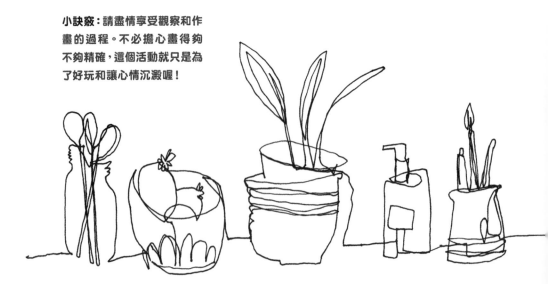

請畫一畫今天的天空和天氣。作畫時快速俐落一點吧,可以利用顏色和筆觸來表達氛圍。假如今天有風,也許可以實際畫出風吹的方向。

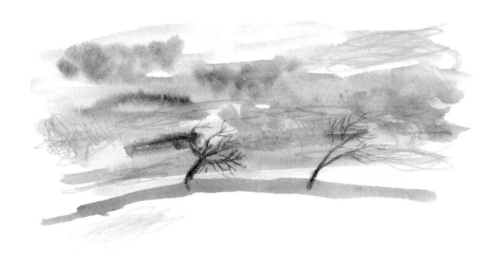

83

利用你在活動22探索過的技法，用剪裁的紙片點綴一下這個花瓶吧。剪出所要的形狀以後，別忘了把剩下的「反襯」形狀也拿來運用。

小訣竅：也許可以在花瓶裡加入一些花朵，而且是使用瓶身剩下的「反襯」形狀紙片。

84 ——————— 請設定一個計時器，在十分鐘內能畫多少動物就畫多少動物。不必擔心你畫得「好」還是「不好」——這個活動應該能幫助你放鬆心情，並感覺更有創作動力。

85 ——————— 畫一些波浪填滿這個區域吧。

86 請把每一個方格裡都各填上一種不同的圖案。

87 利用報紙和雜誌上撕下來的紙片，創作一幅風景拼貼畫吧。

88

踏出你的舒適圈吧。讀一本你通常不會選擇這種類型的書，或看一部你通常一定不會挑來看的電影。它是否顛覆了你原本的想法呢？把你嘗試新事物所得到的任何點子統統寫下來。

89

哪種創意人士讓你想向他們看齊？他們有什麼特質是你可以納入你自己的生活中？

把某個對你很重要的地點，畫出一張地圖吧。可以是個幻想的地點，也可以是個回憶中的地點，而且不需要很精確。

91

請用蠟筆在這一頁畫滿圓圈圈。請享受所畫出來的粗糙質感，並請探索不同的下筆角度和力道，對這些圓圈圈的外觀有什麼影響。

在日常生活中，多多留意創作的靈感吧。也許就在做早餐的時候，你看到了讓你很想作畫的形狀或顏色。你的題材可以是再日常不過的東西——譬如這些蛋。在旁邊的頁面，嘗試畫一個日常中的物品或食品吧。

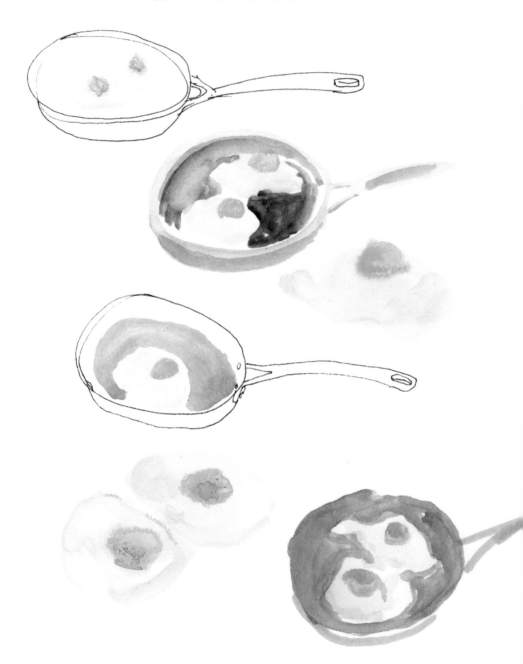

請設計三個面具。它們的用途可能會是什麼呢？

來設計一下這些磁磚吧。

95 —————— 請運用剪裁的紙片，在這片黑色的背景下，創作一個驚人的場面或抽象的設計。

──────── 請畫出今天的天氣。

97 ——————— 畫一畫彼此正在互動的人吧。請在臉部加上五官,可以先從頭頂下來大約一半處的眼睛畫起。他們在說些什麼話,或做些什麼事呢?

98 ——————— 請替你自己泡一杯茶或咖啡。現在,試著趁它涼掉以前把它畫下來。

靈感可以來自任何地方。在窗前坐下來，往外面看一看吧，可以坐在家裡，也可以坐在咖啡店裡。畫下六個你之前沒注意到的東西。

小訣竅：開始之前，先用幾分鐘時間單純觀看就好。也許你注意到了一些野生動物、一組你喜歡的色彩，或甚至是某種聲音。你打算如何把這個東西捕捉到頁面上呢？

100

請只使用以下配色的顏色，來創作一個圖案吧。你不一定要把所有顏色都用上，而且你可以特別大量使用其中幾種顏色。

小訣竅：也許可以挑其中一個比較大膽的顏色作為你的「強調色」。強調色是一種少量使用的顏色，對一個設計中的其他顏色具有突顯的效果。

Making the first mark
on the page
is the hardest part,
so take a breath,
be bold and make
yours now.

最困難的，是在紙上畫下第一筆，
所以請深呼吸，大膽一點，
現在就畫下你的第一筆吧！

101 ——————— 請用手撕的紙條延續這個構圖。

想一想：你可以利用這種技巧來創作一些地平線或海平面風景，以手撕的紙條來代表天空、陽光和陸地。

幫這些旗幟設計一下構圖吧。

請替「創意」這兩個字（和英文「CREATIVE」這個字）創作一些手寫字體吧。

請用筆刷在這一頁畫滿大型的色塊。
這也許可以變成一幅更大型的作品？

請找一張人物照片。請把照片上下顛倒，然後在這裡畫出來。把內容
上下顛倒過來，能幫助我們用形狀和線條的方式去觀看一個熟悉的題
材，所以我們會畫出自己所看到的景象，而不是自己所期待看到的景
象。說不定你反而會因此畫得更精確喔。

想一想：等你畫好以後，請把這本書轉過來。看起來如何呢？

來做一個靈感看板吧。請蒐集讓你躍躍欲試的明信片、剪報和點子。把它們貼在這裡，或甚至乾脆在家裡做一個真正的看板吧。

請延續這個圖案。

108 ——————— 替你家設計一個門牌吧。也許是個號碼門牌，也許是個漂亮的手寫姓氏門牌。有沒有可能把這做成一個實際的門牌呢？

109 ——————— 請畫三個你心愛的東西。

請去造訪一個像是咖啡店、餐廳
或酒吧這類的地方，然後簡單畫
下你眼前一些比較局部的細節。

調味料

下酒
小點心

燈具

想一想：帶著素描本去一個新地點，可以成為激發靈感的一種絕佳方法，
因為你將會看到一些全新的陳設。

111 —————— 河畔沿岸有些什麼樣的東西呢？

112 —————— 你有哪些嗜好？你的這些興趣可以如何和創意結合呢？如果你喜歡閱讀，能不能畫出你最喜歡的一本書裡的角色，或自己創造一些角色呢？把一些點子在這裡寫下來吧。

113 —— 在白色條紋上創作圖案吧。你可以限制自己只使用少少幾種顏色——或也許只使用黑色和白色就好。

────── 請把這一頁畫滿塗鴉。讓你的思緒隨意奔馳吧。

請畫出一些大樓、樹木或任何你能看到的地景上方的天空。請把重點放在雲朵和天空的各種顏色上，不用太在意前景的東西，前景的東西可以只用輪廓帶過就好。任何讓你覺得順手的畫具或素材都可以使用。

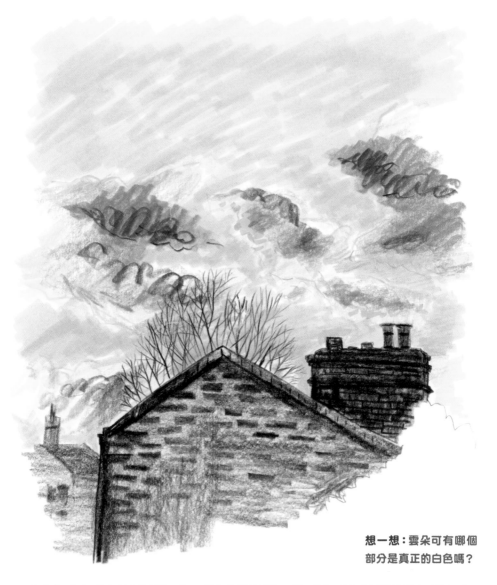

想一想： 雲朵可有哪個部分是真正的白色嗎？

小訣竅： 如果雲朵飄移得很快，你可能也必須畫得快一點。先把雲朵的形狀簡單大致畫起來，然後可以使用顏料或彩色鉛筆的側面，快速填滿大片的面積。假如你的雲朵看起來粗粗的，這樣很棒——如此可以讓你的圖看起來更有能量。

請往上延續這一頁的圖案，藉此練習掌控水彩筆。假如你有平頭的水彩筆，請用平頭水彩筆作畫，然後速度請放慢一點喔。

來團隊合作吧。找朋友或家人聚一聚,用一點時間討論創意想法,或一起畫畫吧。也許你們可以討論幫家裡做一些手工美勞的點子,或討論彼此對一些美術作品的想法。

用不正確的顏色，來畫一些人吧。請不要畫你所看到的顏色，而改用
一些誇張的紫色、藍色和橘色。

119

我們每個人每天感受到靈光乍現的時段都各有不同。找出你最有創意的時段吧。請選定一個物品作為題材，在一天之中的四個不同時段畫它，從早上一醒來，到深夜時分。

小訣竅：請挑選一種最適合當下的畫具或素材——
在各個時段都可能有所不同。

時段：

時段：

時段：

時段：

想一想：一天當中的哪個時段，你感覺最有靈感？
這個活動在哪個時段進行，你感覺最自然自在？

畫出你今天身上穿的衣服吧。請替每件衣服標上任何它獨特的細節，
或你對當初購買地點的任何記憶。

121

———————————— 請用彩色鉛筆以一團團的色塊填滿這一頁。可以試著把不同的顏色彼此重疊畫在一起，看看會有什麼效果。

122 —————— 你對什麼事情覺得很感恩？把你的回答在下面畫出來或寫下來。

123 —————— 大海可以呈現出好多種不同層次的藍色、綠色和灰色。畫一些樣本探索一下這件事吧，請把你在水中可能看到的所有顏色都考慮進去。

替這幅花卉構圖加上顏色和圖案吧。開始之前先想一想你要使用哪些配色,以及你想傳遞的氛圍。清新?秋意?

125

繼續為這個畫面增添內容，讓它變成你自己的畫面吧。這些是真的花嗎？還是只是某人裙子上的印花？

請觀看一張你很喜歡的照片。在下面,替所有你能看到的顏色都創作樣本吧。把照片中你最喜歡的一些部分,用畫筆或顏料畫出來。

請用彩色鉛筆畫直線延續這個構圖。

—————— 請用五個詞來形容春天的氣味。現在，把它畫出來吧。

請把兩種不同的畫具或素材組合在一起，並在下面創作出樣本。也許創作這些樣本，能激發出點子供日後作品使用，你有點子的時候，就在樣本旁邊筆記一下吧。

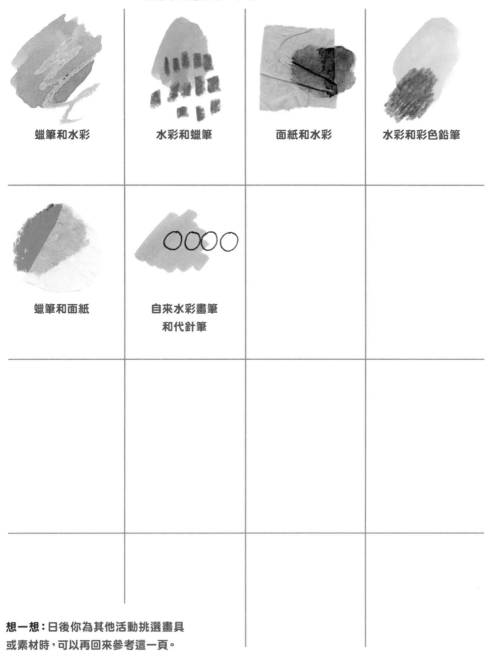

蠟筆和水彩　　　　　水彩和蠟筆　　　　　面紙和水彩　　　　水彩和彩色鉛筆

蠟筆和面紙　　　　　自來水彩畫筆
　　　　　　　　　　和代針筆

想一想：日後你為其他活動挑選畫具
或素材時，可以再回來參考這一頁。

130

請想一想各種不同形式風格的藝術創作，從抽象到非常寫實。請選定一個東西，然後把它畫四次；每一次都使用一種你想探索的不同風格。

風格：

風格：

風格：

風格：

131

有一種很棒的方式能鼓勵你自己用創意的方式思考，就是把注意力特別放在讓你雀躍的事物上。把這一頁畫滿你很喜歡的東西、點子，或甚至是地點吧。

132

請繼續畫這些彩色的線條。練習一下你對畫具的掌控力，讓你畫的線條盡量貼近上一條線，但別碰到。

133

畫出你最喜歡的一種或好幾種動物吧。

134 ————— 找一位朋友或家人，問一問你的創意之旅到目前為止，他們最喜歡哪個部分。

135 ————— 在這些樹的四周畫一幅冬天的景致吧。你可以替這些樹加上葉子和動物。也許還可以加上一些正在努力對抗寒意的人。

———————— 來設計一些包裝紙吧。也許你可以彩繪幾卷白色紙張，創作出你自己
獨家的包裝紙？

替這些畫框加上畫作吧。可以用你所欣賞的其他作品作為藍圖,也可以是全新的創作。

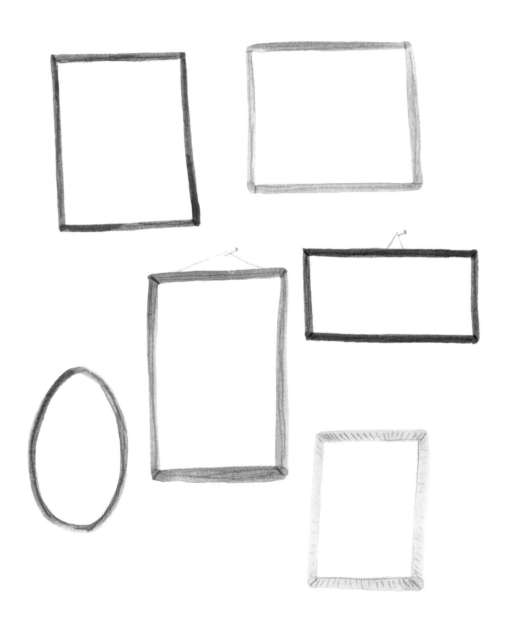

請替這些三角形著色，創作出一個圖案。

139

到你附近的百貨美食街或市場走訪一下吧。請畫下你有興趣的東西。
你有興趣的，是你所看到的人嗎？還是那裡的食物？還是各種包裝設
計和繽紛色彩？

請用會讓你聯想到某種特定心情的顏色和形狀填滿每一個空格。你會如何呈現快樂的心情？或平靜的心情？

141 ——————— 請把每天生活中阻礙你發揮創意的事情一一列出來。你能夠如何調整
這其中的一些事情，好讓你更容易創作呢？

142 ——————— 請只使用這幾種幾何形狀來畫一張臉吧。

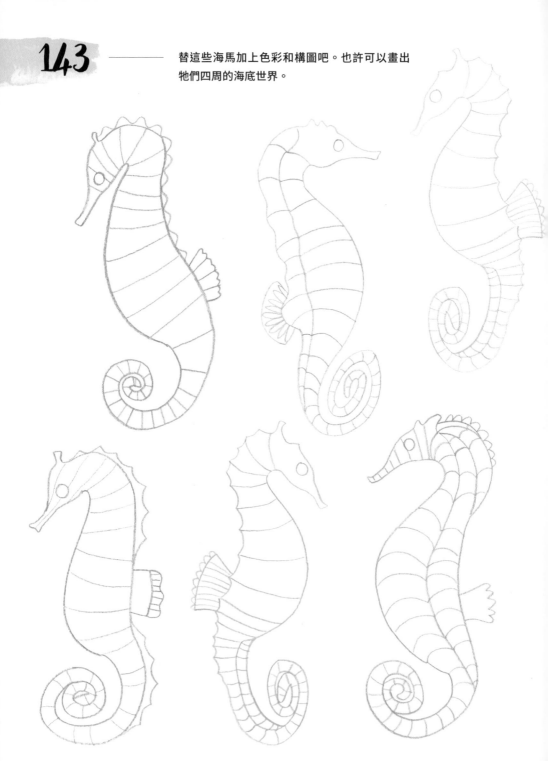

替這些海馬加上色彩和構圖吧。也許可以畫出
牠們四周的海底世界。

144

來探索一下在紙上一筆畫過的力道不同時,筆刷、筆、鉛筆或蠟筆
各是什麼樣的感覺吧。

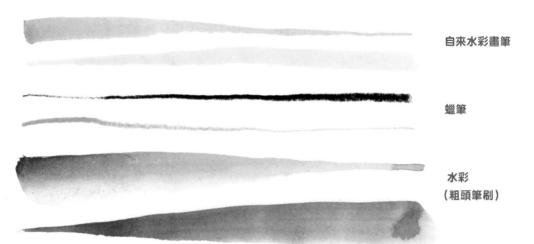

自來水彩畫筆

蠟筆

水彩
(粗頭筆刷)

利用你在活動80所學到的技法，以單刷版畫的方式，創作一幅物品或景象的圖畫吧。

小訣竅：由於你將使用到蠟筆，可能會弄得有點髒髒的。畫作完成以後，可以考慮在頁面上加貼一張描圖紙，或噴一點完稿膠，以避免沾汙。作畫的過程中，請擁抱各種意料之外的筆觸和不完美吧。

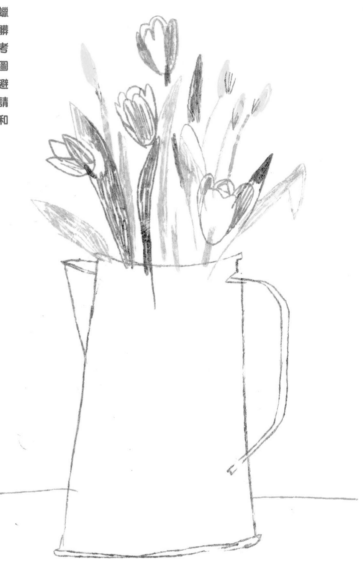

想一想：這是跳脫日常煩惱一種很棒的方法，因為這需要一定程度的聚精會神。你說不定會在這作畫的過程中畫得渾然忘我了。

替這些花瓶加上一些花和造型吧。

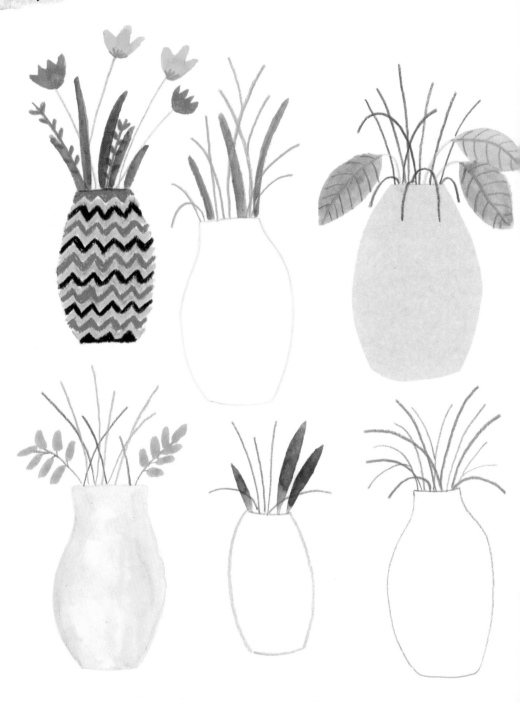

147 ——— 綠色有好多種不同的色調。用不同的畫具,在這裡創作出很多很多種不同綠色的樣本吧。

小訣竅:可以把各種不同藍色和黃色加以調色,創作出你自己的不同綠色色調。

148 ——— 用你所深愛的某人的名字填滿這個空間吧。可以多使用幾種不同的畫具,如鉛筆、蠟筆或水彩。

149 ———— 試試看用水彩混合顏色吧，請容許不同的顏色互相混雜在一起。

想一想：這些混雜在一起的墨跡，有沒有可能變成別的東西？某種物品？

150 ———— 替這片森林增添生機吧。

151

請利用以下的顏色樣本作為靈感來源，用畫筆或顏料畫一幅戶外景致。
可以是一個幻想的地點，也可以是某個回憶中的地方。
這些顏色讓你聯想到什麼呢？

幫這些禮物設計一下外包裝吧。

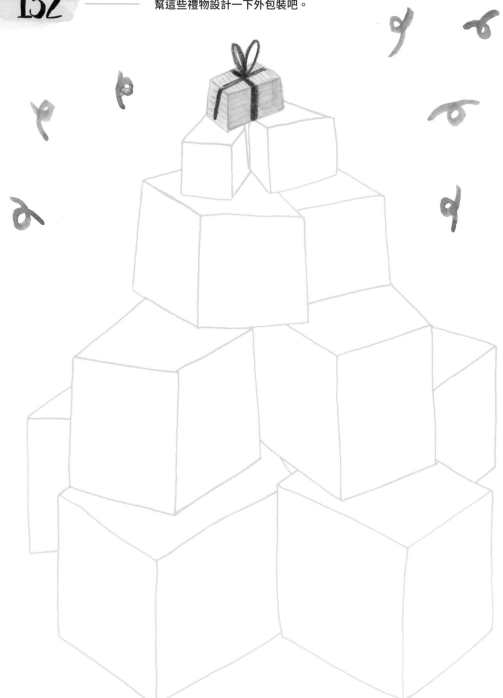

請從你在活動5所畫的色環中，挑選出兩種互補色。請只使用這兩種顏色，畫一張臉吧。你可以使用任何你覺得順手的畫具或素材。

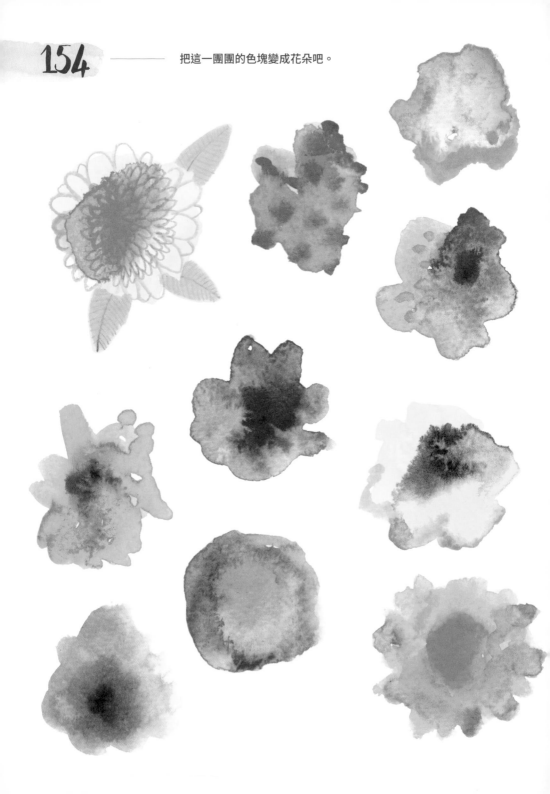

154

找些朋友聚聚，一起發揮創意，有時真的收穫很大。邀請一位朋友來和你一起畫畫吧。可以布置一個場景，或選定一個題材，讓你們倆一起作畫——或許還可以彼此互畫喔。

想一想：你和你的朋友各是以怎樣不同的方式著手下筆呢？你喜歡他們畫作的哪個部分？說不定他們使用了一種和你不同的技巧，還是他們可以和你分享一些小訣竅和點子呢？

在這一頁畫滿各種側面的臉部輪廓吧。從側面看到的臉孔就是這個樣子。別畫臉部本身，而是只畫出臉部四周的「反襯」空間。

小訣竅：請仔細觀察你正在畫的臉孔，以及臉部四周的各種轉角和形狀。這個小練習能幫助我們認識如臉孔這類的複雜形狀，並加以簡化，變得更容易畫。

來畫一畫地底下的模樣吧。也許有通道或隱藏的洞穴？

請把這些形狀變成樹木或一片森林。

159

出門蒐集靈感吧：去參觀一個畫廊，看一看裡面的畫作。把腦海浮現的任何點子或想法統統筆記下來。可以是關於構圖、題材、用色或處理的方式。

小訣竅：假如你無法參觀畫廊或美術館，可以改為造訪某畫廊的網站，瀏覽站內的圖片。

160

來設計一雙運動鞋吧。

161 ———— 請只使用手撕和剪裁的紙片，創作一幅風景畫。也許可以加上一點人煙蹤跡，也可以讓它保持完全原始野生。

畫一些你家這條路上或附近的房子吧。

小訣竅：也許可以用水彩畫出渲染的效果，或以線條作畫。

163 ——————— 來設計一條地毯吧。你可以如何呈現它的材質呢？你這條地毯是什麼形狀？它的構圖是抽象的，還是描繪了某種場景？

用色紙剪出一些圓形，然後對半剪開。請用這些半圓形創作一個圖案，然後或許可以用彩色鉛筆或其他畫筆，替整個構圖加上一些細節。

166 ———— 在這些瓶罐裡，裝滿快樂的回憶吧。

167 ———— 用非常快的速度，畫三次你的臉。

就算是簡單的物體，也能變成有趣的題材，激發出創意。請選定一個簡單的物體，譬如一個水果。請觀察它，然後從好幾種不同角度畫它。探索一下它的形狀，以及方位不同時，它形狀會如何變化。可以使用任何畫具，或許甚至可以使用剪裁的紙片。

小訣竅：開始作畫前，請先選定一組配色，這樣開始作畫以後，就可以全心專注在作畫上。

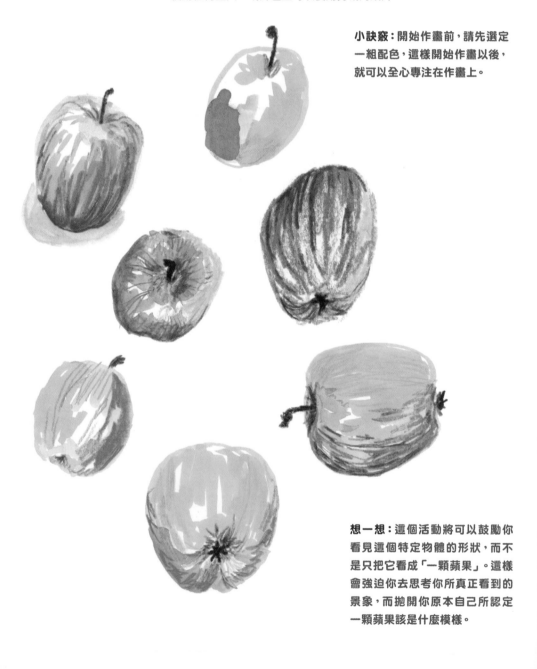

想一想：這個活動將可以鼓勵你看見這個特定物體的形狀，而不是只把它看成「一顆蘋果」。這樣會強迫你去思考你所真正看到的景象，而拋開你原本自己所認定一顆蘋果該是什麼模樣。

請設計一個嬰兒用的吊掛玩具。

請從你在活動5所畫的色環中，挑選三到五個相似色。用它們在下面創作一幅作品吧。你可以創作一個抽象圖案，也可以畫你面前的一個場景。

小訣竅： 相似色是指色環中一組三個或三個以上彼此相鄰的顏色。它們搭配在一起使用時，能形成和諧的配色。

171 ——— 今天就來做一個「美術錦囊」吧，你可以把讓你有創作靈感的剪報和雜七雜八的小東西，統統裝進這個錦囊裡。你可以用大紙袋、置物袋或資料夾。只要看到能激發點子的小東西、顏色、材質或圖片，就把它們收編到你的美術錦囊裡。以下，請寫出一些你可以去尋寶的地點。

172 ——— 找一位朋友，問問對方是怎麼把創意融入每天的生活中。也許你們可以想想，有哪些方式能讓你們倆一起共度更多發揮創意的時光。在下面畫出你朋友所介紹的發揮創意之道吧。

今天，來探索筆刷的使用吧。請用水彩顏料或墨水，畫你家裡的某個東西。記得把這個東西的陰影也考慮進去喔。

小訣竅：瞇起眼睛，可以更清楚看到明亮和陰暗的區域。

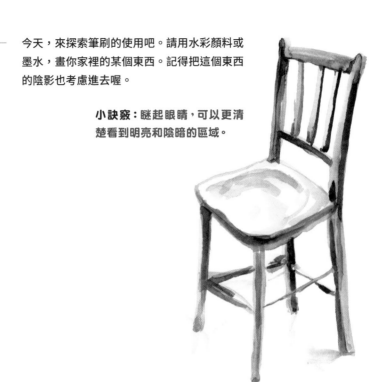

想一想：思考一下，你在畫線條時的力道，對物體重量的呈現有什麼樣的影響。

用簡單的線條畫出你家裡的日常用品吧。也許還可以畫你出門在外時
看到的東西,或在朋友家裡看到的東西。

繼續替這個構圖增添內容吧。

請設計一下這些房子。

177 ——————— 請畫出溫暖的感覺。

178 ——————— 替你所愛的某人設計一張卡片吧。

179 ———————— 來設計一些抱枕吧。

180 ———————— 再繼續畫一些波浪，然後著色。

請在下面創作一系列的迷你抽象作品。探索一下不同的筆觸、形狀和色彩。請放心讓你自己處在隨心所欲、自由自在的狀態,盡量別想太多。

想一想:你有沒有哪一個構圖
可以再變成更大幅的作品?

替這些馬克杯的杯身設計圖案和造型吧。也許可以使用剪裁的紙片，或也許可以探索互補色的使用。

在這一頁，來「盲畫」一雙腳吧。意思是你作畫的時候，只能夠看著雙腳和鞋子，別看頁面喔。

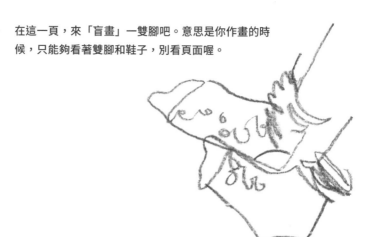

你的點子永遠沒有枯竭的時候，就只是某些點子比其他點子更有吸引力而已。請用以下的空間，寫下所有你想得到的美術作品創意構想。不論多小或多大，每個點子都有它的價值，而且沒有對錯之分。

說不定某個令你興致勃勃的點子會突然向前跨出一大步。等你寫完，把所有點子統統瀏覽一遍，然後圈出你現在就想進行，或想在稍後某個日期進行的那些點子。

想一想：回去看看你之前在活動27列出過的點子吧。有沒有哪些點子是你想要進一步發展，卻一直還沒下手的？

把這些七彩的色塊變成花瓶和水壺，然後加上花朵吧。

186 ——————— 請用非常非常近的特寫，畫一下沙子。
把你所看到的各種不同顏色統統捕捉下來。

187 ——————— 來設計一些徽章／別針吧。

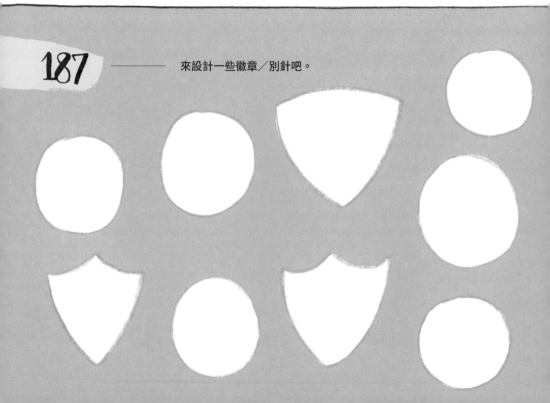

188 ──────── 請畫一片沙灘。

189 ──────── 你到目前為止最喜歡的創意小練習是哪幾個？
它們之後還能如何更進一步發揮呢？

190 ——— 請畫一幅夜景。

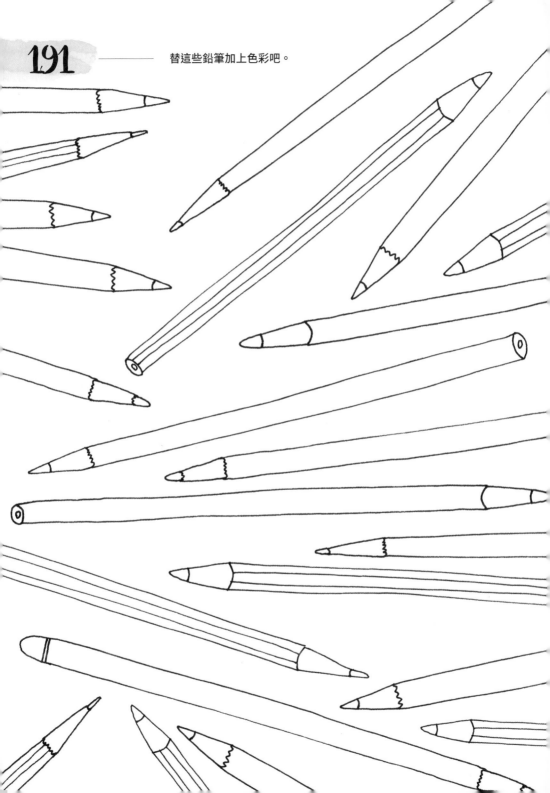

191

替這些鉛筆加上色彩吧。

192

請替這個圖案加上顏色。也許可以在兩個形狀重疊的部分，放上兩側顏色混合時所會呈現出來的顏色。

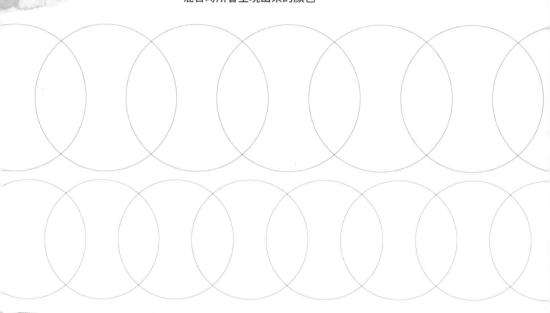

193

來畫幾頂帽子吧。

194 ———— 請用幾何圖形的圖案填滿這個空間。

195 ———— 替這些蛾的翅膀加上一些花紋吧。

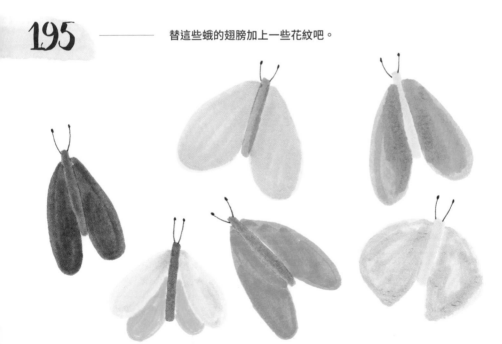

想找尋創作靈感時，可以做的一件事是找朋友或家人聊聊點子。請選一位你信賴的人，問問對方，關於啟發你的創意，對方是否有什麼點子。請把對方所提供的小訣竅在這裡寫下來，或直接投入作品的創作吧。

想一想：所聽到的建議，說不定你一個也不會採用，但或許所提出來的點子，將能幫助你釐清思緒，讓你更了解自己在創作上想探索哪些事情。

197 ———— 請畫一艘位在海面上的船艇。或也許可以畫幾艘小漁船。你可以用紙片拼貼出漁船的造型。

請延續這個圖案。

請用你最快的速度把天空畫下來，越快越好。盡情享受下筆時自由自在和動態的感覺吧。仔細觀察一下這些顏色和質感。

小訣竅：你可以在畫作中把一些部分留白，以代表雲層、空曠和光線。

速寫的縮圖，可以幫助你很快看出某種構圖或配色是否得宜，以及是否適合把它發展成一幅更進階的作品。請把你在四周能看到的東西，用小縮圖畫滿這一頁。別用線條，多用色塊吧。

小訣竅：可以各種不同比例都試試看。有些縮圖可以是某件物品非常細部的特寫，有些縮圖則可以是廣角的場景。

想一想：你的哪一張速寫縮圖可以發展成更大幅的作品呢？
為什麼這張圖特別適合呢？

Don't be scared to
make mistakes, embrace them.
Make a mistake now a scribble,
or a weird mark then try to
make something out of it.

別害怕犯錯，請擁抱失誤。
現在就來犯個錯吧——
亂畫一筆，或隨便撇一下——
然後試著把它變成一個有用的東西。

201

請利用這些樣本來創作一幅臉部的畫作。只能使用這些顏色，而且請不要使用黑色。沒有對或錯之分，只要盡情享受使用這些你平常可能不會自己去選用的顏色就好。

202

每天寫創意日記，可以幫助你變得更有創意。請在下面用幾行字描述你今天的生活，還有你所看到和學到的愉快事情。

203 ——————— 請查一下今天的日落是什麼時間，然後提早一個小時備妥你的畫具。每隔十分鐘就把你在天空中所看到的顏色畫下來。請仔細觀察短時間內色彩的變化有多麼大。

日落前60分鐘	日落前50分鐘
日落前40分鐘	日落前30分鐘
日落前20分鐘	日落前10分鐘

請利用這兩頁探索一下筆觸的感覺，以及你用不同的畫具所能創造出的各種不同質感。

小訣竅：試試看使用鉛筆和蠟筆的側面，畫出比較厚重而粗糙的筆觸。

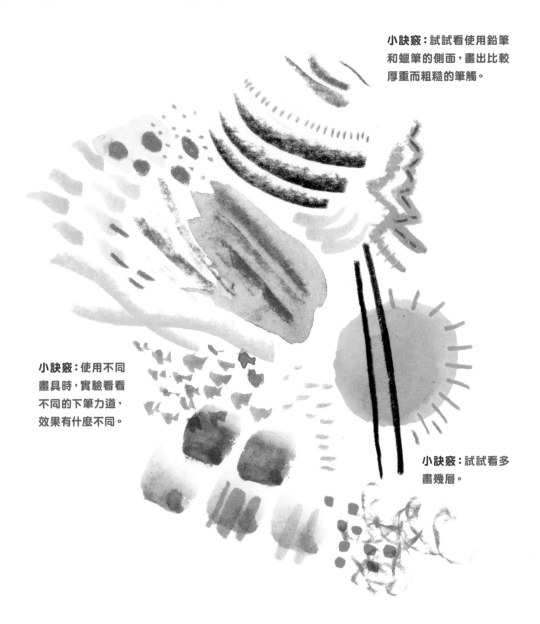

小訣竅：使用不同畫具時，實驗看看不同的下筆力道，效果有什麼不同。

小訣竅：試試看多畫幾層。

想一想：你在構思將來的作品時，可以如何運用和探索筆觸呢？

205

畫一些不同的髮型吧。

206

在各個方形上創作圖案吧。

207 —————— 用花朵圖案填滿這一區吧。

208 —————— 把這些色塊變成
人物角色吧。

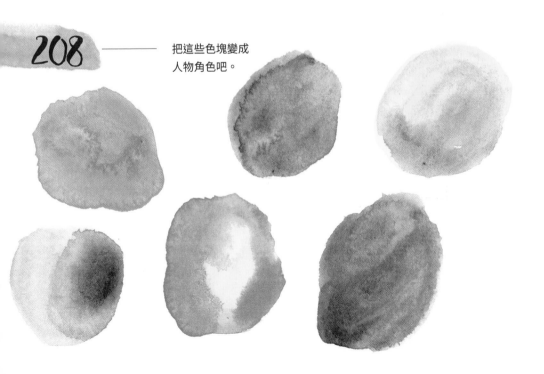

只使用一組四到八色的配色來畫一些人吧，而且請不要使用黑色。有時候我們取用黑色已經變成一種習慣，而沒有細想我們眼前所看到的是否是真的黑色。每張圖大約用十分鐘來畫吧。

想一想：不使用黑色，並且只使用少量的配色，如何改變了你圖畫的氛圍呢？

210

請設計一張明信片，然後寫信給某個假想的人。

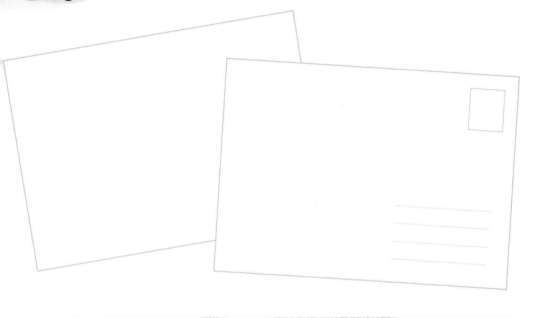

211

把這些瓶瓶罐罐裝滿吧。

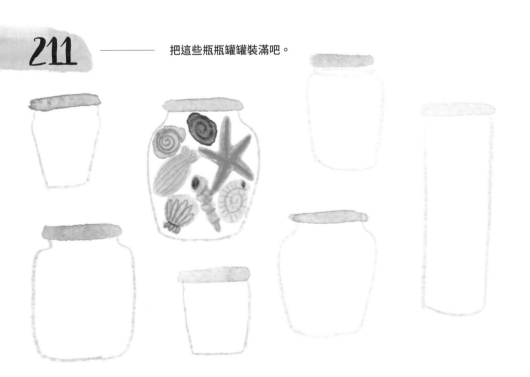

替這些葉子加上紋路吧。

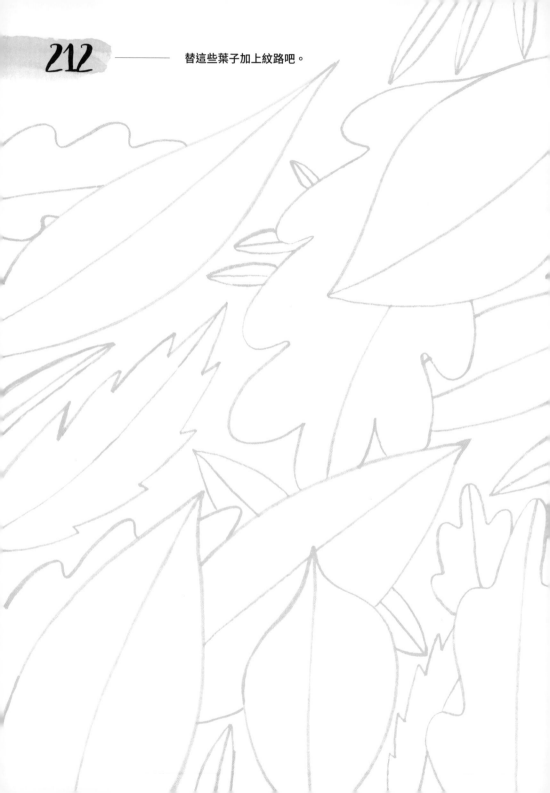

213

今天，用一點時間觀察你家裡物品的「反襯」空間吧。也許可以看一看家裡的燈具、椅子和植栽。別畫物品本身，而是只畫你在這個物品周圍所看到的各種形狀。

想一想：這種技巧可以運用在任何畫作上，以幫助你了解一個物體所占用的空間，並因此畫得更精確。

——————— 來設計一幅馬賽克吧。

請繼續發展這個圖案，讓它填滿這整個頁面。

216

請任選一個你到目前為止已經完成的小練習，然後把你的作品在下面重新創作一次，要麼可以改用一種截然不同的畫風，要麼可以只想想這次打算變更哪些部分就好。

217

替一些正在互動的人，很快
畫一些速寫吧。盡量試著表
達出他們的舉止動作，如果
聽到有趣的對話片段，就筆
記下來。

小訣竅：假如附近都沒有人
可畫，也許可以畫電視上的
人，或網路影片中的人。

218 ——————— 在這些樹的四周畫上一幅夏天的景致吧。請替樹木加上葉子,並想想有哪些可能正在上演的夏日活動。

219 ——————— 請設計一些材質可能是陶土的缸甕或缽碗。

請探索一下水彩筆刷使用起來的觸感，以及手邊有的各種不同色彩。
或也許可以使用一種不同的畫具把這個圖案繼續畫下去。

221 ———— 請把這個圖案繼續畫下去。

222 ———— 請用小點點填滿這個空間。
放輕鬆，盡情享受挑選顏色的樂趣吧。

請替這束花加上細節。也加上莖枝、葉子和一個花瓶吧。

224

請依據你目前的心情，創作一幅抽象畫或拼貼。

想一想：哪些顏色能代表你的心情？有沒有哪些筆觸特別有助於形容你內心的感受？也許筆刷長長掃過能代表平靜的心情，而如果心情不是那麼平靜，也許下筆時會短促而快速？

在調色盤上把水彩顏料加水調開，用手指或拇指沾一下，然後在這一頁印出水彩指印。用你所印出的色塊，來創作抽象的形狀、物體，或甚至是人物角色吧。

來設計一個logo吧。也許是給你自己用的,也許是某個假想的商標,又也許是某個你一直想要在創業時使用的商標。先簡單畫出幾個點子,然後想一想要使用哪些顏色。

用任何你喜歡的東西裝滿這些盆子吧。你也可以裝飾一下這些盆子、在它們底部加上基座平台,和添加任何其他東西。

228 ———— 請加上臉孔、頭髮和肩膀，來創作一些人物。在從頭頂下來一半左右的位置畫上眼睛吧。想一想每張臉孔可以擁有什麼樣的明顯特徵。眼鏡？配件？髮型呢？

229 ———— 請找一個你覺得很賞心悅目的字體或文字設計作品。在這裡把它複製出來，並記錄下你是在哪裡看到的。

畫一座噴發的火山吧。

——————— 請利用這個背景顏色和剪裁的紙片，創作一幅場景或平面設計。也許可以是一些鳥類的鮮豔畫面。

如果你此刻覺得手癢很想畫畫，題材可以就從自己身邊四周找起。就連觀察每天的家事，例如某人把洗好的衣物晾乾，都可以是一次繪畫人物的好機會。來畫一個正在做日常家事的人吧。

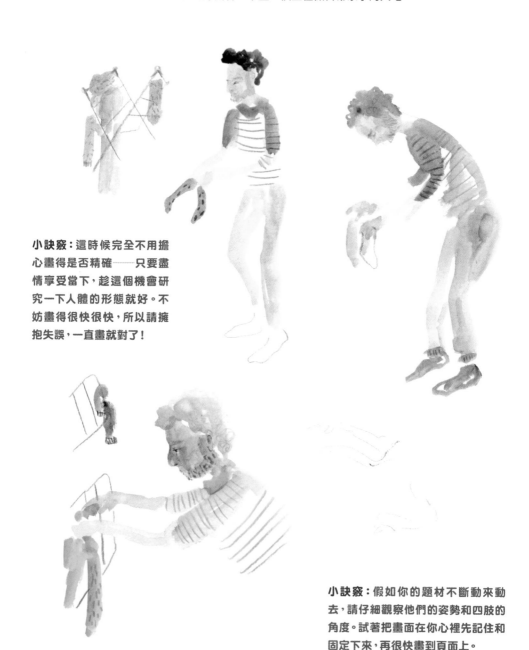

小訣竅：這時候完全不用擔心畫得是否精確——只要盡情享受當下，趁這個機會研究一下人體的形態就好。不妨畫得很快很快，所以請擁抱失誤，一直畫就對了！

小訣竅：假如你的題材不斷動來動去，請仔細觀察他們的姿勢和四肢的角度。試著把畫面在你心裡先記住和固定下來，再很快畫到頁面上。

利用每一片魚鱗，練習一下不同的筆觸、質感和畫具或素材吧。

—— 請憑記憶畫出你臥室裡的一件物品。

—— 這些玻璃罩裡有什麼東西呢?

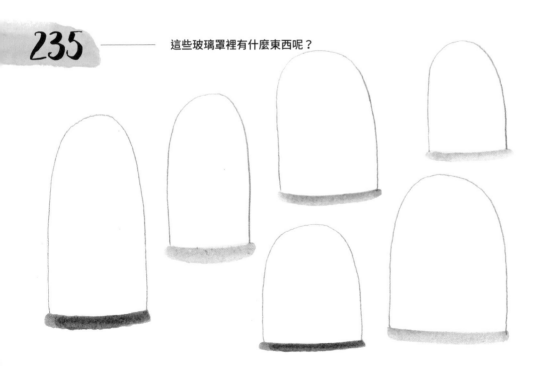

236 ——————— 請只用色塊來畫一個物體，
而不要用輪廓線條。

小訣竅：試試看用蠟筆或彩色鉛筆
的側面，來繪製大片的面積。

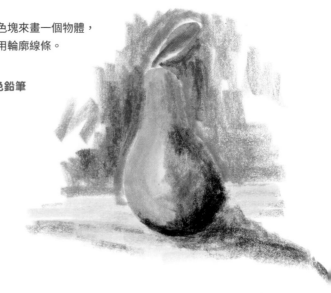

————

用水彩樣本畫滿這一頁吧。顏色有可能互相滲混在一起，所以好好享受這種效果吧。把顏料畫在這裡之前，請先在調色盤上探索一下調色的感覺。

用有創意的標語或激勵人心的字句，替你自己設計一幅海報吧。想一想你要使用什麼樣的字體，也想一想配色。

請以這些顏色樣本作為靈感來源，創作一片熱帶海灘。也許有一些鸚鵡和其他鳥類。請增添一些你自己的顏色樣本，建立一組配色。

240 —————— 請只使用弧形的線條和形狀創作一個圖案。

241 —————— 畫出生長在這片棚架上的植物吧。

請用剪裁的紙片在這些方塊上創作構圖。你可以使用整塊的形狀，再用畫筆或彩色鉛筆增添細節。

小訣竅：可以把紙片並排在一起，看看哪些顏色搭配起來特別搶眼。

243 ——————— 把這一頁畫滿會飛的東西吧。也許是飛機、蝴蝶、鳥和葉子。

請裝飾一下這些花盆,並加上植栽。

請用你的非慣用手（所以如果你是右撇子，就用左手），畫一幅你眼前的景象或自選的一系列物品。這不太容易，所以你需要真的很專心。可以挑戰一下使用很多種顏色，也可以只用一種顏色就好。

想一想：這可以是跳脫忙碌生活的一種絕佳調劑，因為你將必須全神貫注。

246 ——————— 在這些畫框裡畫上你所愛的人吧。也許還可以設計一下後方的壁紙。

247 ——————— 請想一想如何能用少少的幾條線就表達出一個物體。畫一棵樹吧，
所用的線條和筆觸越少越好。

248 —————— 請務必每天都撥點時間給自己發揮創意。把一天當中你能稍微休息並注入創意的空檔時段寫出來。你能在這段時間內做些什麼事呢？

249 —————— 來設計一些餅乾吧。你會選擇加上什麼樣的糖霜？

250 ———— 來設計這些俄羅斯娃娃吧。

251 ———— 請只使用手撕或剪裁的紙片，來設計一輛車吧。

作品的創作靈感可以來自任何地方。請在家裡一個你不常坐下來的地方坐下來,畫出六個你之前沒注意過的東西吧。

小訣竅:開始之前,請用幾分鐘時間先觀看就好。
也許你會注意到你滿喜歡某些物體的形狀或某組顏色。

————— 來設計一些水壺、水瓶吧。想一下它們的形狀、顏色和圖案。

小訣竅：這裡留有很大的空間供你實驗，所以不必太費心想要怎麼設計。請容許你自己犯錯，創作和探索時別有任何壓力喔。

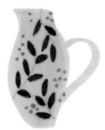

假如想要畫人物或臉孔，你永遠都有題材喔，就是你自己！請站在或坐在鏡子前，速寫你的臉部吧。也許你可以選擇特別著重某些部位，好比你的眼睛或鼻子，也可以整張臉都畫。別擔心畫錯，這個活動的目的是練習觀看，而且以後只要你心血來潮，隨時都可以再做一次這個活動。

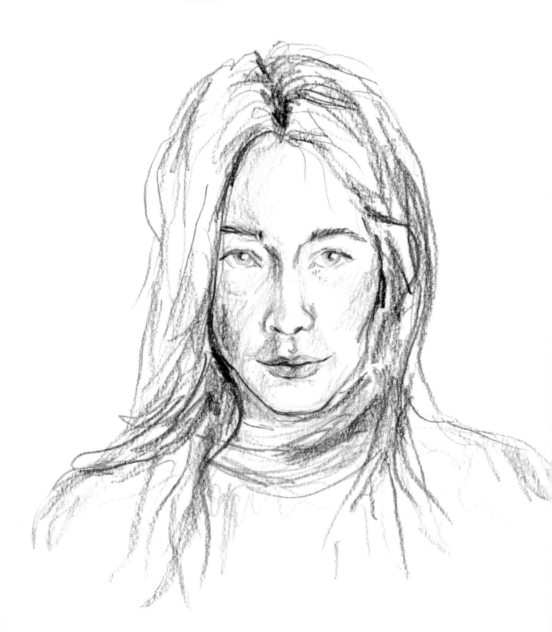

來設計一些衣服掛在這些衣架上吧。想一想有什麼有趣的印花和圖案。

在每個圈圈裡創作一個圖案或構圖吧。祝你玩得開心！

257 ——————— 來設計一個包包吧。裡面有什麼呢？

258 ——————— 請設計一張椅子。

請利用小格子和格線，在每個大格子裡設計圖案。

——————— 天空不是只有藍色。請用你在天空看見過所有不同顏色的樣本填滿這個空間。

261 ——————— 請用一些太陽的圖畫填滿以下空間。

——————— 請替這棵樹繼續加上樹枝和葉子。

263 ——————— 畫一個樂器吧。有人正在演奏它嗎？樂聲能怎麼畫呢？

264 ——————— 請用紅色填滿這一區。
橘紅、粉紅，各種不同的質感和筆觸。

想一想：紅色帶給你什麼感覺？氛圍是如何？
你能在作品中如何使用紅色以營造某種氛圍呢？

請憑記憶畫一個你認識的人。可以是抽象畫，運用大膽的色彩和圖案。

266 ——————— 請只用這幾個幾何形狀，畫出你最喜歡的動物。

267 ——————— 請找一張你喜歡的照片。看一看畫面中的顏色，從中挑出一個配色組合。
把這些顏色在下面畫出樣本吧。

想一想：你還可以如何運用這個配色組合呢？

請用不同的畫具來畫條紋。

269

請用這一頁來完成一系列的「盲畫」。意思是請畫一個物品，但不能看頁面，只能專心觀察物品本身。

小訣竅：畫這些圖不是為了講求精確——你的圖看起來可能會有點誇張喔！其實是利用這種方法專心觀察作畫的題材，真正用心去觀看一個物品是如何構成的。

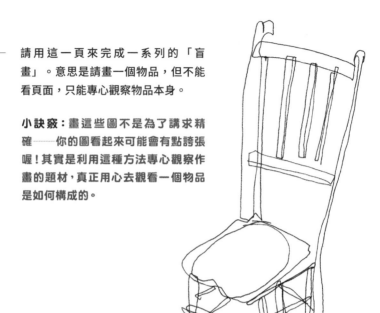

請延續這個磁磚圖案，或創作你自己的設計。

———————— 請畫出你最愛的一道食譜的所有食材。

———— 用不同的畫具和色彩，創作一些彩虹吧。

請回頭參考活動40,當時我們已經研究過一個場景或人物的局部細節,以便日後進一步畫一個更複雜的場景或儀態。現在機會來了,從那些圖畫所學到的內容可以派上用場了,這下你更知道畫整個場景時要怎麼著手了。

小訣竅:假如你仍覺得畫中某個部分有點難,可以另拿一張畫紙或素描本,單獨練習這個部分,直到你得心應手了為止。

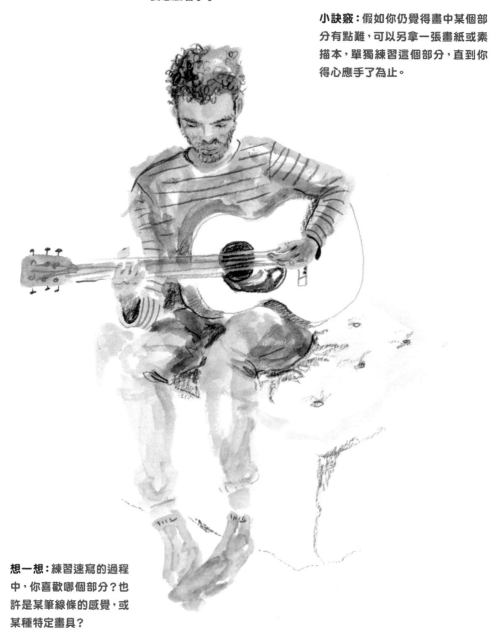

想一想:練習速寫的過程中,你喜歡哪個部分?也許是某筆線條的感覺,或某種特定畫具?

請完成好幾幅三十秒畫作。選一個題材吧：也許是某人、某寵物，或你家裡的某物品。請設定計時器，用三十秒畫出你所看到的內容，然後換到下一幅。你將必須畫得很快，而且重點要放在捕捉你題材的關鍵特徵上。

小訣竅：可能別把重點太過放在精確度上，而要盡量設法傳遞你所畫對象的個性和特質。

請繼續畫這個圖案，讓它填滿整個頁面。

請用不同筆觸畫滿每一個方格。你可以多使用幾種不同的畫具,探索用各種畫具所能得到的各種不同效果。

278 ———

畫圖不需要弄得很複雜或很忙。只要簡單幾條線或幾筆，就能呈現出我們常見的東西，不妨想一想這件事吧。請試試用越少越好的線條來呈現水果。

279

顏色可以用來表達某些心情。你今天感覺如何呢？你此刻感受到哪些心情呢？請只以顏色和筆觸，在下面把心情感受呈現出來。

280

請用代針筆在下面畫一個精細的圖案。

來畫一幅你自己的「盲畫」吧：請站在鏡子前，不看畫紙，直接畫出你鏡中的映影。請專心觀察你的臉龐、五官之間的距離，和五官之間的關聯性。

小訣竅：建議用代針筆來畫，這樣畫的時候筆墨比較不會沾來沾去。

請用多種不同的畫具延續這個圖案吧。

請出門走走，造訪一家咖啡店或某個地方。可以是任何有很多人或有很多有趣事物可畫的地方。畫人的時候，請把他們四周的場景一併畫出來，以增添臨場感。

小訣竅：他們在吃東西或喝東西嗎？也許四周有椅子？還是有其他人？

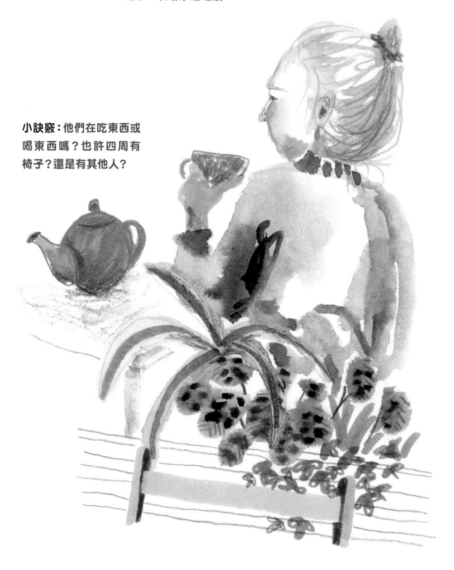

小訣竅：出門前，請準備一個濃縮版的畫具筆袋。也許只帶幾枝彩色鉛筆、一個小型水彩調色盤、幾枝水彩筆和幾枝代針筆就好。盡量別帶太多東西，因為要是你座位很小，恐怕會施展不開。覺得這次有什麼東西忘了帶嗎？筆記下來，下次帶吧。

利用這個黑色背景，創作三幅戲劇性的構圖吧。你可以用顏色和形狀大膽的剪裁紙片來探索。

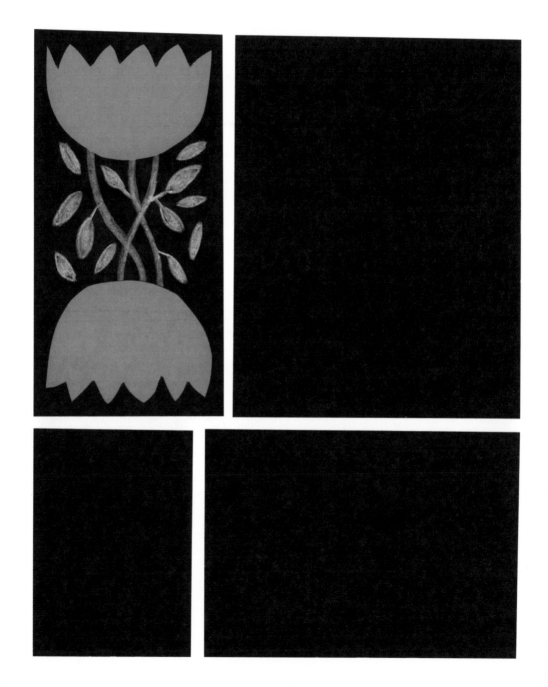

放點音樂，根據你聽到的內容，創作一幅拼貼或畫作吧。是怎樣的心情？它帶給你什麼樣的感覺，你又能如何表達呢？

286 ——— 用不同顏色的水彩筆觸，畫滿整個頁面吧。試試看多種不同尺寸的筆刷，並看看色彩是如何混融在一起。

287 ——————— 畫一片孔雀羽毛吧。請想一下用哪些畫具效果會比較好。

288 ——————— 請設計一種幻想的水底動物或魚。

利用蠟筆和水彩顏料，來創作一整頁的星球和星星吧。請先用蠟筆畫出星球，因為蠟筆具有抗水性，接著你就能在上面刷上整片黑色水彩。你也可以事後使用彩色鉛筆在各星球上添加細節。

請只使用黑色和白色，在這些線條之間創作圖案。

請創作水果的剖面圖，真實或假想的水果都可以。你可以用紙片拼貼，再用自來水彩筆加上果梗或果籽之類的細節。

小訣竅：從紙張剪下形狀時，可能會需要試誤摸索一番。先剪個比預期大一點的形狀，看看大小是否適中，如果不合適再細修。

想一想：完成後，可以把你的設計變成圖案喔。

——————— 把你今天使用過的所有日用品，畫成很多小圖畫吧。

出門散步寫生時，多找找有趣的景象和不尋常的視野角度吧。請造訪一家咖啡店，畫下一個吸引你的景象。也許是某個門口或窗外的景象，或室內某個角落的景象。也許某人有部分被遮住了，你只能隔著某個物品看到他們的局部。

小訣竅：你不見得要把場景中的所有東西統統畫出來，這樣可能太辛苦了。倒是可以把焦點放在關鍵元素和你感興趣的重點上。

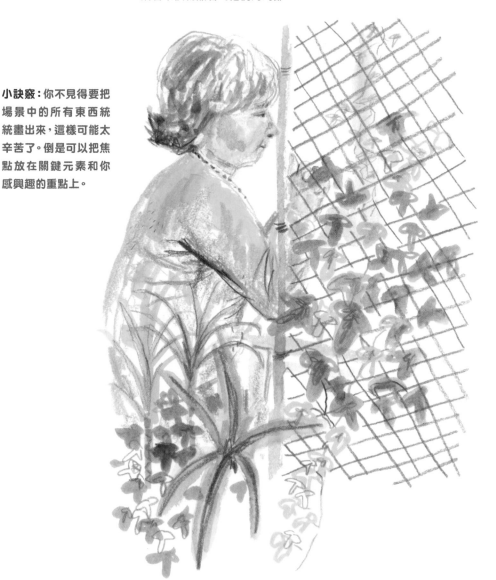

小訣竅：也許可以把場景很快先速寫一番，然後再來上色，這樣你就能布設出每個東西的相對位置。

來設計一下蛋糕吧。也許還可以替蛋糕的杯身加上圖案和色彩。

296 —————— 用雨滴畫滿這一頁吧。

我們身邊處處都是潛在的靈感來源，就算是日常生活中做著平凡的小事時也一樣。即使是切開的蔬菜或一個水果這種再簡單不過的東西，也可以成為你作品的題材。

1. 先選定一個日常物品作為題材，觀察它一會兒吧。也許某些顏色組合會特別吸引你的目光。你可以先畫出這個物品周圍的「反襯空間」。譬如這番茄周圍的盤子。

2. 開始畫出較大片的色塊吧。有很多種畫具你都可以使用，就看你當下覺得哪種順手。你注意到了哪些關鍵形狀呢？有沒有什麼明亮或白色的區域？

3. 增添細節吧。注意看色彩和形狀是多麼多彩多姿。請把重點放在畫出你所看到的內容，而不是你所認定會看到的內容。我們對於日常用品的模樣，往往有先入為主的認定……但它真正的模樣到底是怎樣呢？

4. 可以加上亮點和陰影了。也許可以在圖畫的四周再加上一些背景。說不定是下方的桌面，或後方的一些物品。或你也可以讓焦點停留在原本物品本身就好。

小訣竅：找找看吧，一天當中的每個層面都隱藏著靈感呢。

請用蠟筆和水彩創作一個圖案。先用蠟筆作畫，接著再刷上水彩。油性的蠟筆具有抗水性，所以較淺而明亮的色彩不會被覆蓋，仍會展現出來。

——————— 請憑記憶畫出你的家。也許可以用你在家裡最喜歡的事物畫滿這一頁──有可能會相當抽象喔。

300 ——————— 繼續擴增這個構圖吧。

You are never out of ideas;
some might just be
better than others.
Write down or sketch all
the ideas you have for
a creative project,
whether you think they are
successful or not.

你的點子永遠沒有枯竭的時候；
就只是某些點子比其他點子更好而已。
請寫下或簡單畫出你關於未來作品創作的所有點子，
不管你認為是否行得通都沒關係。

301

請畫出你閉上眼睛時所看到的形狀和線條。

架子上有什麼？裝飾品？植栽？你最愛的書籍？

303

請利用以下空間，替某幅印刷品、照片或畫作，設計一個彩繪畫框。
如果你創作出了一個你喜歡的設計，就能進而彩繪一個真正的畫框掛
在你家裡喔。

請用黑色代針筆，非常快速畫一些人。找個繁忙的地方畫這些圖畫吧，
像是咖啡店、餐廳或市區某個鬧區。

請畫一處你所能看到的地平線,不過請先從天空的反襯空間畫起。
然後再畫上你在天空下方所看到的景象。

用剪裁的紙片延續這個構圖吧。你也可以使用從雜誌裡找到的圖案。

在這些樹的四周畫一幅秋天景致吧。
請添加一些秋季的樹葉，也許還能加上一些野生動物。

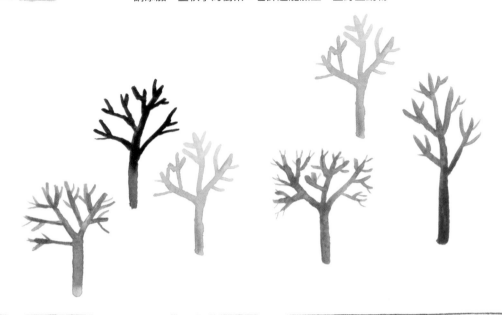

308 ——— 憑想像力畫一些花朵吧。可以發明你自己的品種喔。

309 ——————— 請利用你在活動80所練習過的技法，以單刷版畫的方式，創作重複的圖案。

小訣竅：由於會使用到蠟筆，所以有可能弄得有點髒髒的。畫作完成以後，不妨加貼一層描圖紙，或噴上完稿膠，就能保護頁面，避免沾汙。

請使用四種不同的畫具或素材，畫同一個物品。也許可以試試拼貼、鉛筆素描、顏料和複合素材。也許可以先試試用彩色的，然後試試黑白的。

想一想：哪一種畫具你使用起來最愉快呢？

畫具：

畫具：

畫具：

畫具：

請畫很多的人物鉛筆素描，畫滿一整頁吧。也許可以走訪咖啡店、圖書館，或甚至在搭火車旅行時作畫。

小訣竅：假如你的題材會動，可以在舊圖上直接畫上他們的新姿勢。此處，這位小姐手部的姿勢變了，我也畫了兩次手部。這樣有助於說故事，能描繪出當下正在發生的情景。

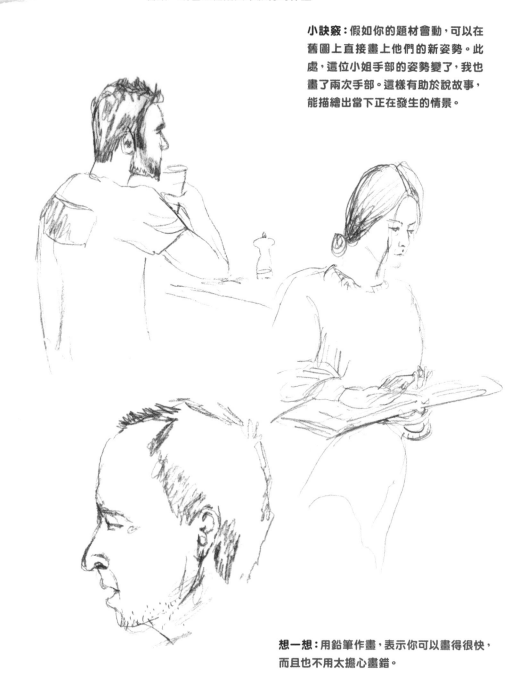

想一想：用鉛筆作畫，表示你可以畫得很快，而且也不用太擔心畫錯。

把你腿和腳在面前伸展開來，然後把它們畫下來吧。哪裡有陰影嗎？
你能如何呈現出你衣服的材質？

替這些蛋設計一下外觀吧。它們是真的蛋嗎？還是裝飾品？

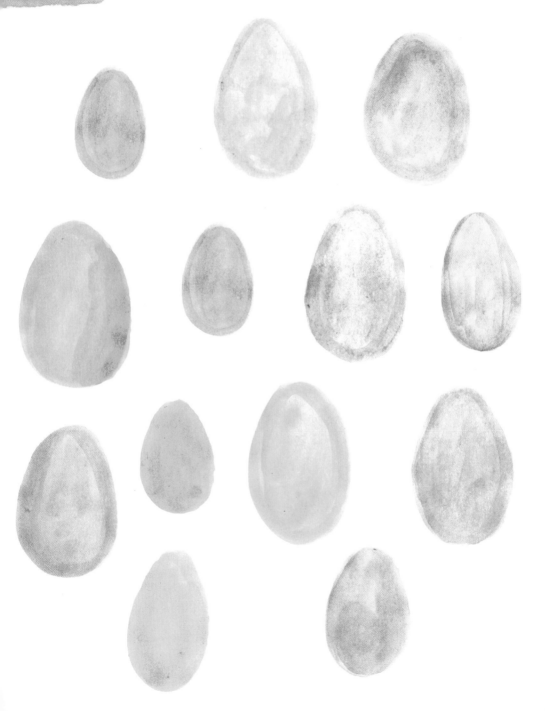

314 ——————— 請想一想如何用少少的幾條線就能表現出一個人。試試看用越少越好的線條和筆觸來描繪一個人物吧。

315 ——————— 寫一些簡短的筆記給你自己吧。你會想要記住什麼樣的創作建議呢？

請只使用以下這些顏色,以及黑色和白色,來創作一幅家用品的抽象畫,例如碗、書本或瓶子。使用有限的配色組合,能鼓勵你把注意力放在物品的形狀上,也請不必擔心這些顏色有沒有真的呈現出你所看到的景象。

請用水果裝滿這個碗。你可以在碗四周的桌面上增添一些其他東西，例如其他的食物或碗。

318 —————— 來設計一些玩具吧。

請把這些色塊變成臉孔、人物角色和面具。會不會是一場嘉年華會呢？

請用鳳梨或其他熱帶水果填滿這一頁吧。也許你可以做一個重複的圖案，或探索使用不同的畫具或素材，以各種不同的技法，創作出你所有的水果。

來試試畫一幅「半盲畫」吧，你只能偶爾看一下頁面，稍微確認方位就好。請挑選一個你感興趣的題材，作畫時請一直看著它。時間請主要用來仔細觀察你面前的色彩和形狀，而盡量不要看頁面，就算在頁面上色時也一樣。

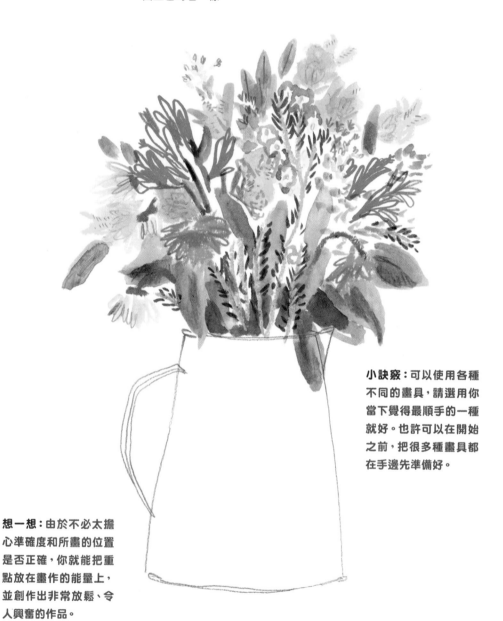

小訣竅：可以使用各種不同的畫具，請選用你當下覺得最順手的一種就好。也許可以在開始之前，把很多種畫具都在手邊先準備好。

想一想：由於不必太擔心準確度和所畫的位置是否正確，你就能把重點放在畫作的能量上，並創作出非常放鬆、令人興奮的作品。

322

你的點子永遠沒有枯竭的時候，就只是某些點子比其他點子更有吸引力而已。請用以下的空間，寫下所有你想得到的美術作品創意構想。不論多小或多大，每個點子都有它的價值，而且沒有對錯之分。

說不定某個令你興致勃勃的點子會突然向前跨出一大步。等你寫完，把所有點子統統瀏覽一遍，然後圈出你現在就想進行，或想在稍後某個日期進行的那些點子。

想一想：回頭看一看你在活動27和184列出過的點子吧。有沒有哪些點子是你想要進一步發展，卻一直還沒下手的？

323 ——— 請畫出留下這些印記的生物吧。

324 ——— 來設計三個時鐘吧。

用魚和珊瑚的圖畫來填滿這一頁吧。請仔細觀察它們鱗片和身體上的紋路。也許可以使用剪裁的紙片和大膽的形狀，再用彩色鉛筆增添細節。

請使用自來水彩畫筆和水彩，或其他能讓你快速作畫的畫具，例如蠟筆。請用簡單的形狀和線條，探索人物的描繪。

327 ——————

如果想每天激發出靈感，你可以寫一寫創意日記。可以在這裡先寫一篇試試看。把你今天想到的點子，和任何創意想法筆記下來。假如你腦袋一片空白，就先從寫下你一天之中想到的幾個關鍵字開始吧。

328 ——————

畫一道彩虹吧。

替這些燈泡加上燈罩吧。可以考慮很不尋常的設計、圖案和印花。
也許可以使用剪裁的紙片，創作出大膽的形狀。

330 ———— 畫上笑臉吧。

請把你正向的一天，所需要用到的所有元素材料，填滿這個瓶子。

作畫時，特別著重於某些部分，或許滿有意思的。比方說，你可以把時間主要用來描繪臉部，至於衣服呢，用簡單的線條和顏色帶過就好。這樣有助於讓你的作品更有個性和能量。在下面試試看這種技法吧。

請在這一頁畫滿水果和蔬菜，讓它們統統緊貼在一起。

裝飾一下這些罐子吧。

請設計一些氣球。

336

對於你的創作結果保持正向的態度，是非常重要的。就算結果不是你原先期望的那樣，要記住，發揮創意的這段時光讓你非常快樂。來寫一些關於創作的正向小語給你自己吧。

想一想：哪些是你很擅長的事？你在哪些方面有了進步？

337

畫一場大爆炸吧！

用七彩的淚滴形狀填滿這一頁吧。請使用很多種不同的畫具或素材。

請設計一些化石。

——— 請畫出你的臥室。

請設計一幅關於「愛」的海報。

342 ———————— 請創作一組秋季色彩的樣本。

343 ———————— 請畫出好冷的感覺。

用同心圓填滿這些方格吧。

345 ———— 請用各種三角形創作一個圖案。

346 ———— 請以不同的畫具或素材組合,用鬱金香花朵填滿這個空間。

你可以撿一些卵石，用壓克力顏料在石頭表面作畫。
畫一畫這裡的石頭，探索一下你的點子吧。

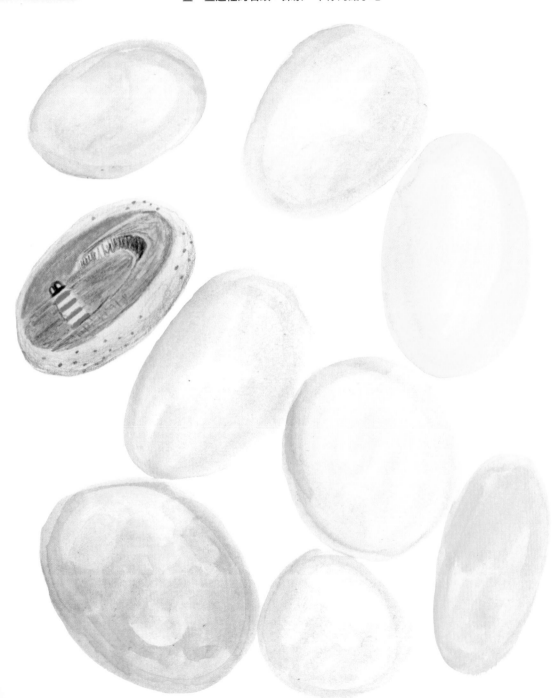

349

來畫一些動物吧，不過別用原本正確的顏色，而是用不同動物的顏色和斑紋。豹紋的鱷魚？皮革灰色的紅鶴？有粉紅羽毛的大象？

350 ─────── 把家裡的某個抽屜打開，畫一畫你在裡面發現的東西吧。

有很多種方法能幫助你克服對一片空白的恐懼，和幫助你不用再煩惱該如何著手。今天，就用一個平面圖形作開頭，看看順著你的思路會通往何方吧。

先用色紙剪出一個大型的形狀。可以是圓形或方形，只要是簡單的形狀都好。

這個形狀可以演變成什麼呢？

把紙片貼到頁面之前，
可以先畫一些速寫縮圖構想一下……
也可以直接放手畫喔！

或許你會想要進一步修剪這個形狀，
也或許這整個東西會變成一個背景或某個場景的局部。

在這裡畫一些縮圖構想吧：

在這裡貼上你的形狀吧：

這些是誰的腳呢？試試看多使用幾種畫具吧。

353

替這些玻璃瓶溫室
注入生機吧。

354

畫一顆星球吧。這顆星球上有很多水嗎？荒漠呢？它有環帶嗎？
衛星呢？

小訣竅：創作地表色澤時，也許可以讓色彩互相混融。

355

用竹子畫滿這一頁吧。請練習掌
控筆刷的厚度，依隨不同的下筆
力道，創作出粗細不一的線條。

356 —————— 把思緒寫下來，可以有助於突破創作上的瓶頸，因為這樣能促使你在思考時更自由自在。請寫幾句話敘述你今天發生的事，並寫下任何關於創意的想法吧。

357 —————— 用葉子填滿這個空間吧。請考慮用綠色以外的顏色。

替這些圓點加上色彩吧。

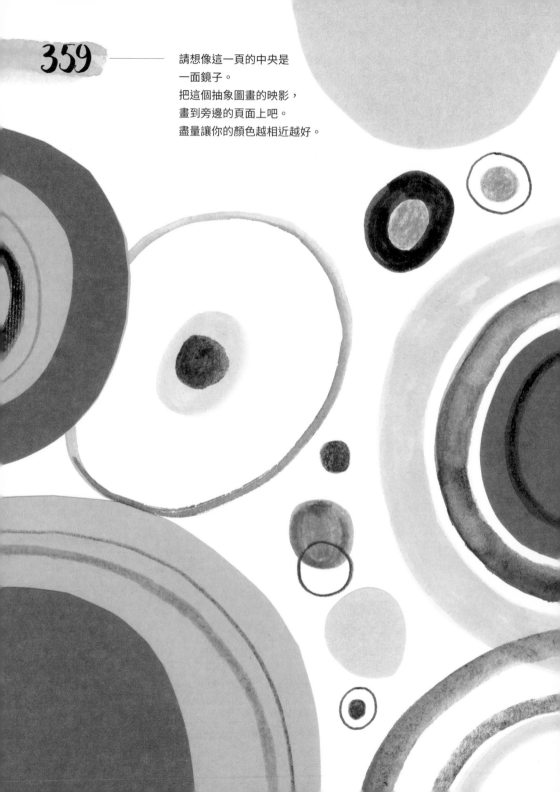

359

請想像這一頁的中央是
一面鏡子。
把這個抽象圖畫的映影，
畫到旁邊的頁面上吧。
盡量讓你的顏色越相近越好。

360

想一下此時此刻你最希望自己人在何處。

請想像從以下的門口能看到那個地方，並畫出你可能會看到的景象。

來替這些襪子設計印花和圖案吧。
你甚至可以使用剪裁的紙片。

請以日常用品的拼貼畫,貼滿這一頁吧。也許可以是很多的花瓶,自己想像的或觀察周遭生活中的都可以。多使用幾種不同的畫具或素材吧。

小訣竅:可以試試看在色紙上加貼幾層面紙,效果會很有趣喔。

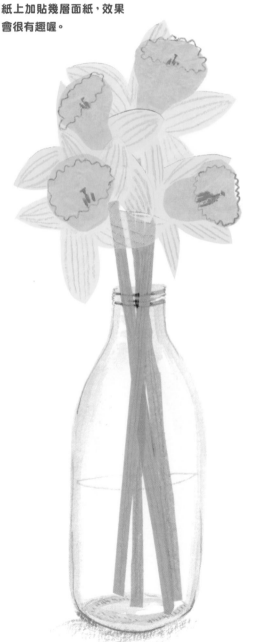

363 ——————— 畫一下今天的雲吧。請仔細觀察所有你能看到的顏色，並想一想如何
以生動的筆觸，表達出動感和天氣情形。

請用任何你喜歡的畫具或素材，以圓形和圈圈填滿這一頁。

365

替這些圖形加上彩色的圖案吧，每一個圖形請各使用一組三個顏色的相似色。

Bring creativity into
your everyday life.Seek it out.
Be inspiredby shape,
colour and pattern wherever you go.
How can you make
yourday more creative?

為你每天的生活注入創意吧！
請多多發掘身邊的創意。
不論走到哪裡，
都讓形狀、色彩和圖案為你帶來靈感吧！
你可以如何讓你的一天更有創意呢？

目標回顧

請回頭看一下你在這一年剛開始時所設立的創作目標。你可能會想要針對這段經驗在旁邊的頁面寫下幾句話，也許是記錄下你所學到的任何事情、一些提點自己的小訣竅，或以後想持續創作的作品。請保持積極正面和鼓勵的態度喔。

請想一想這些問題：

你是否有完成目標？

在完成這365個活動的過程中，你在哪些方面有了進步？

你想繼續發展哪些層面？

哪些活動讓你很樂在其中？可以在你自己的素描本裡繼續探索這些活動嗎？

有沒有哪些畫具或素材是你特別喜歡使用的？或在將來想進一步探索的？

假如你沒達成目標，也完全沒關係，因為你的興趣和你想要推進這段創意之旅的方式，將會因為你撥了更多時間發揮創意，自然而然受到潛移默化。

唯一真正重要的事，是發揮創意能讓你有正面的感受，並且讓你樂在其中喔！

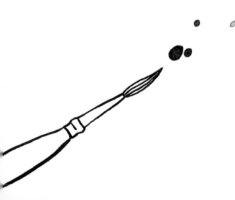

感　謝　謝謝我超棒的家人和朋友，他們時時都是我靈感和點子的泉源，尤其是費瑞澤、丹恩、梅姬、喬琪亞、菲利克斯、湯姆、吉娜、我媽媽、我爸爸和史蒂芬，讓這本書受益良多。也感謝我兩位可愛的編輯卡察爾和貝克思。

討論區 042

每天只畫一點點
365個創意驚喜，成為你的解壓良方

作　者｜洛娜・史可碧
譯　者｜梁若瑜

出版者｜大田出版有限公司
台北市一〇四四五 中山北路二段二十六巷二號二樓
E-mail｜titan@morningstar.com.tw　http://www.titan3.com.tw
編輯部專線｜(02) 2562-1383　傳真：(02) 2581-8761
【如果您對本書或本出版公司有任何意見，歡迎來電】

總編輯｜莊培園
副總編輯｜蔡鳳儀
行銷編輯｜張筠和
行政編輯｜鄭鈺澐
助理編輯｜郭家妤／葉羿妤
校　對｜黃薇霓／金文蕙
美術設計｜王瓊瑤

初刷｜二〇二一年四月十二日　定價：五五〇元
三刷｜二〇二二年九月十九日

國際書碼｜978-986-179-624-6　CIP：947.45/110001016
印　刷｜上好印刷股份有限公司
郵政劃撥｜15060393（知己圖書股份有限公司）
讀者專線｜TEL：04-23595819#212　FAX：04-23595493
網路書店｜http://www.morningstar.com.tw（晨星網路書店）
E-mail｜service@morningstar.com.tw

① 填回函雙重禮
立即送購書優惠
② 抽獎小禮物

國家圖書館出版品預行編目資料

每天只畫一點點：365個創意驚喜，成為你的解
壓良方 洛娜・史可碧 著 梁若瑜 譯
臺北市：大田，民110.04
面；公分. --（討論區 042）

ISBN 978-986-179-624-6（平裝）

947.45　　　　　　　110001016

First published in the United Kingdom
by Hardie Grant Books in 2019
Complex Chinese translation rights arranged
through The PaiSha Agency